石门颂

传世碑帖精选

[第四辑·彩色本]

墨点字帖／编写

长江出版传媒

湖北美术出版社

有奖问卷

前言

《石门颂》全称《故司隶校尉楗为杨君颂》，又称《杨孟文颂》。东汉建和二年（一四八）十一月刻，摩崖隶书。原刻为竖立长方形，二十行，行三十至二十一字不等，纵二百六十一厘米，横二百零五厘米。全文共六百五十五字。汉中太守王升撰文，全面详细地记述了东汉顺帝时期，司隶校尉杨孟文上疏请求修褒斜道及修通褒斜道的经过。刻在陕西汉中市褒城镇东北褒斜谷古石门隧道的西壁上，一九六七年因在石门所在地修建大型水库，乃将此摩崖从崖壁上凿出，一九七一年迁至汉中市博物馆，保存至今。

《石门颂》是「石门十三品」之第五品。此摩崖书法古拙自然，富于变化。起笔逆锋行笔，含蓄温润；中间行笔舒缓，肃穆敦厚；收笔加以回锋，圆劲流畅。通篇字势挥洒自如，奇趣逸宕，素有「隶中草书」之称。书写较随性，不刻意求工而流露出恣肆奔放，天真自然的情趣，为后世书家所珍爱。杨守敬《平碑记》说：「其行笔真如野鹤闲鸥，飘飘欲仙，六朝疏秀一派皆从此出」。

《石门颂》是东汉隶书的极品，又是摩崖石刻的代表作，对后来的书法艺术发展产生了巨大的影响。

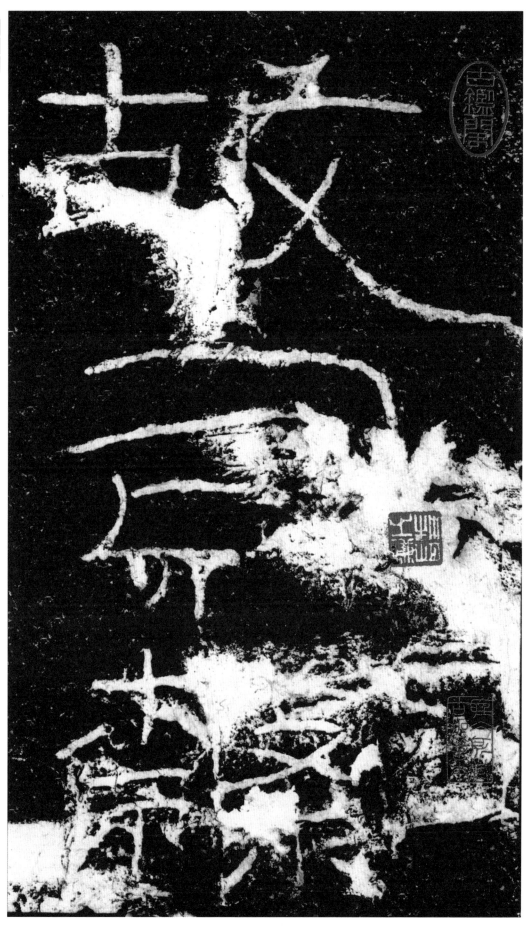

1

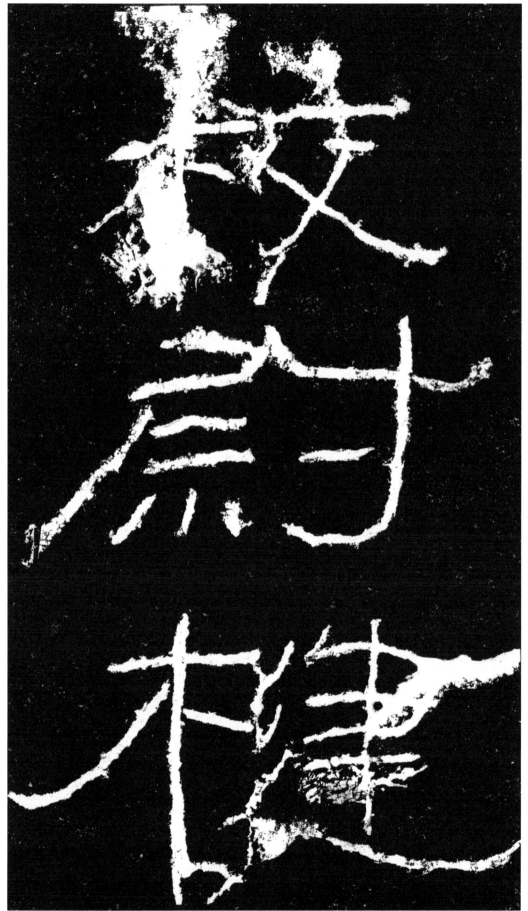

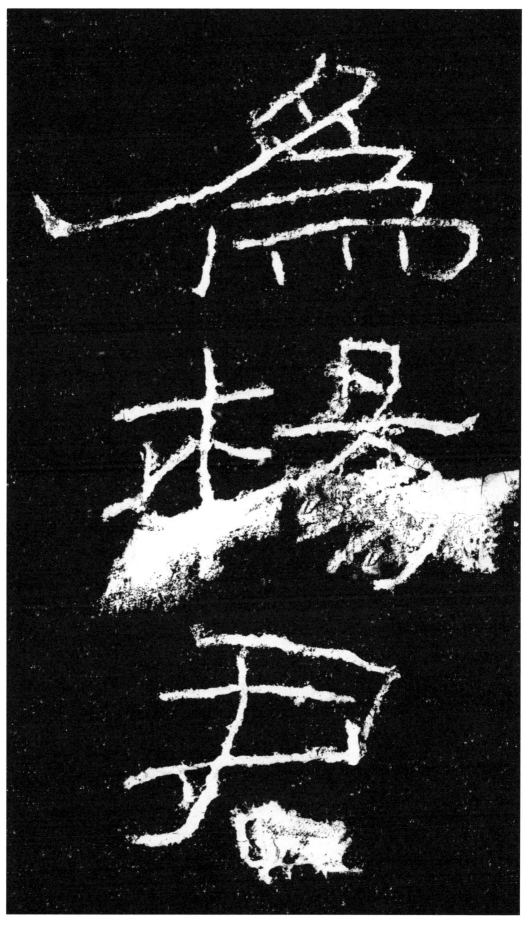

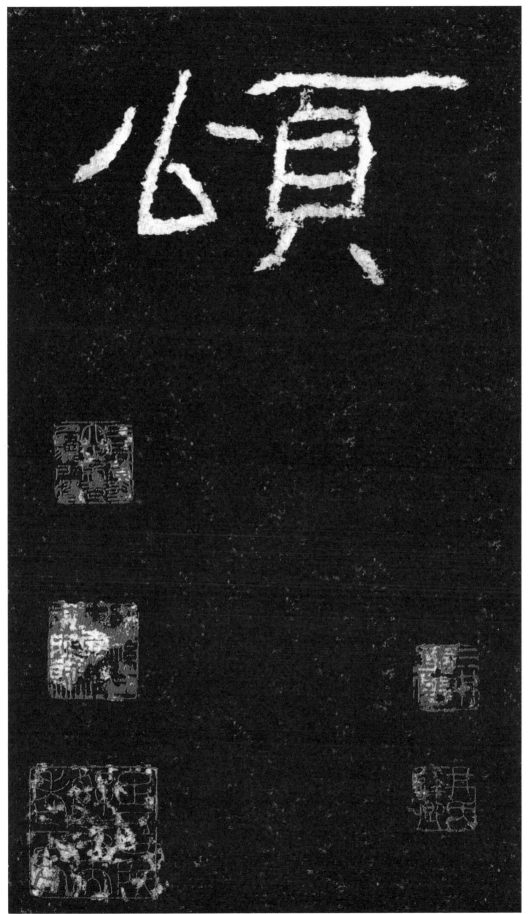

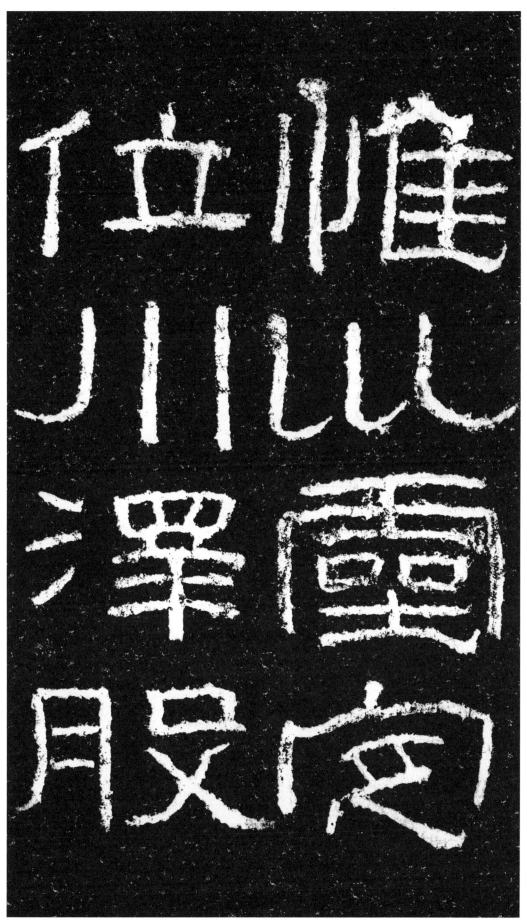

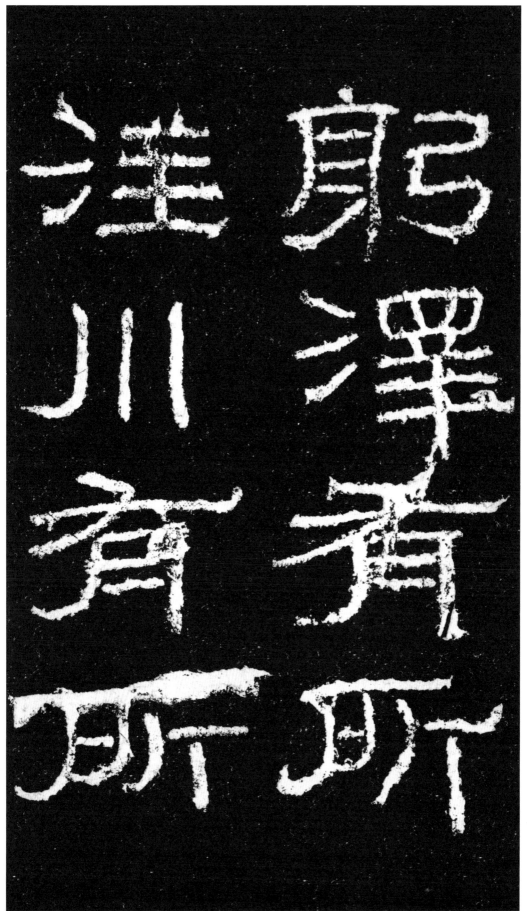

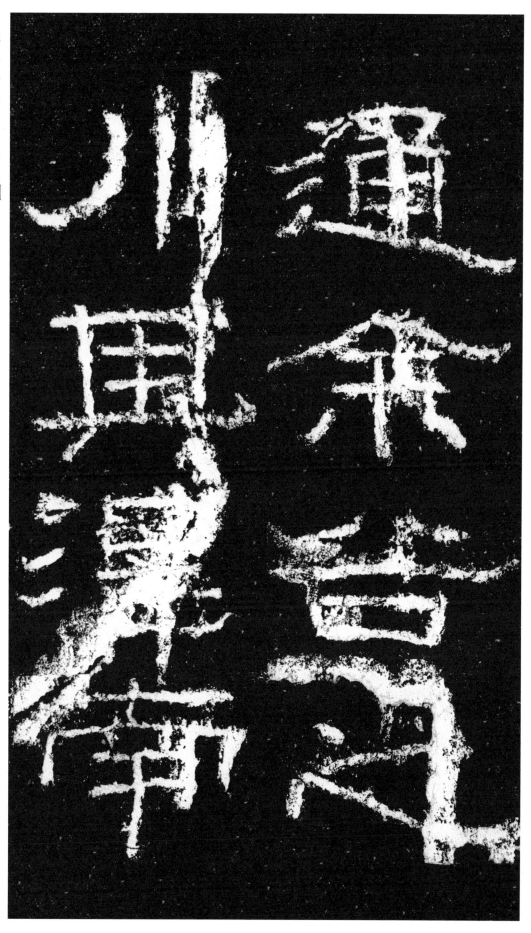

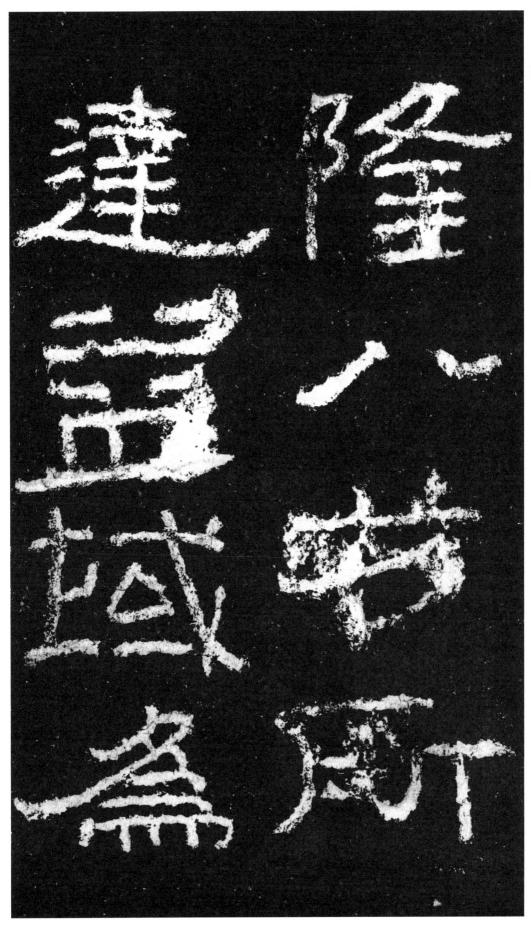

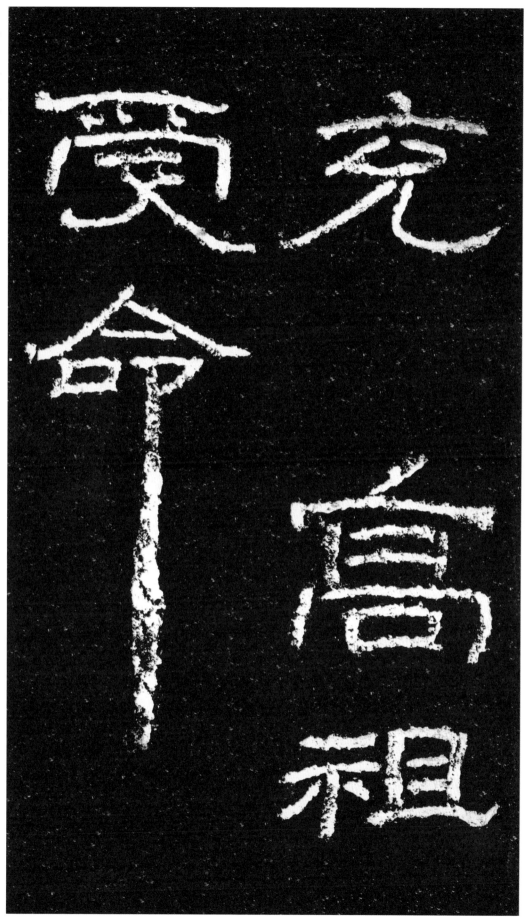

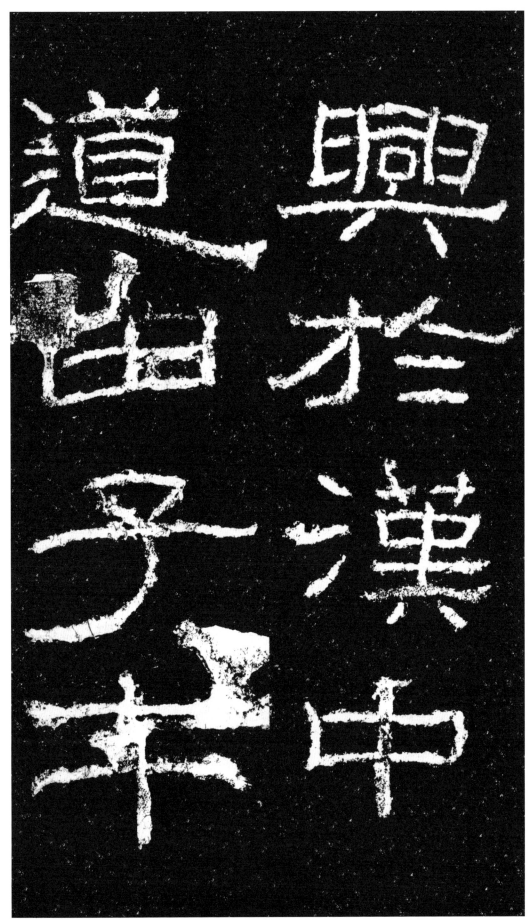

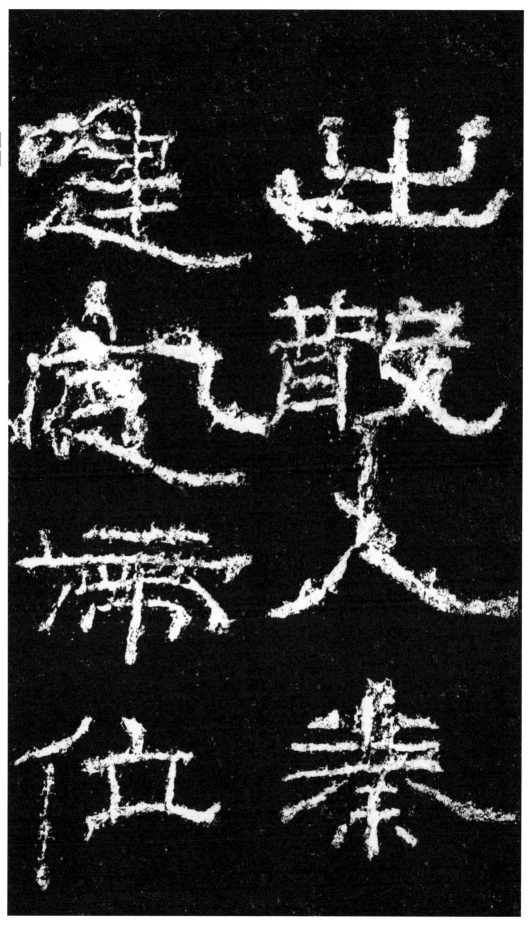

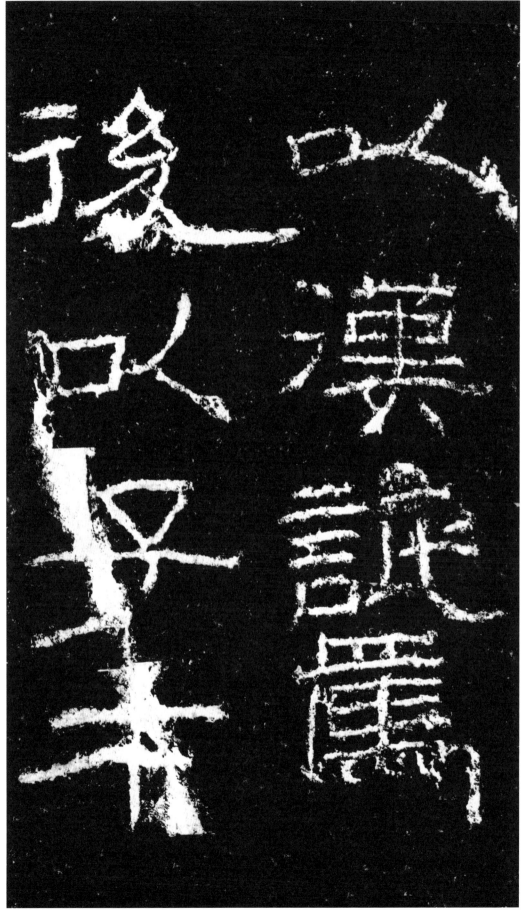

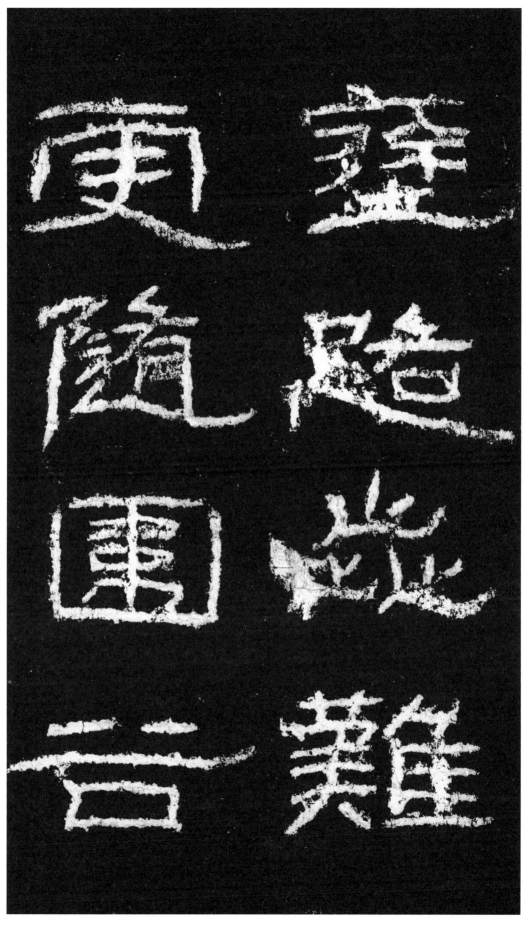

途路歫（涩）难。更随围谷。

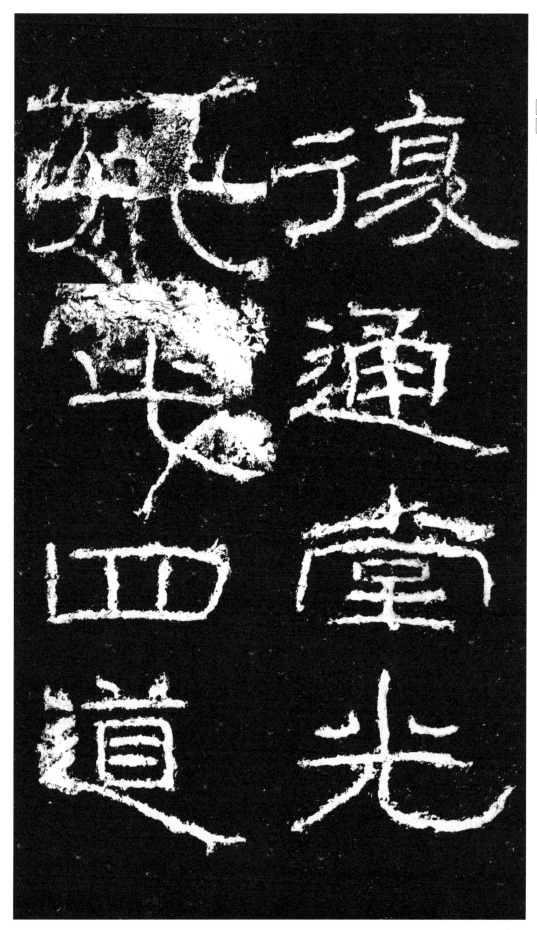

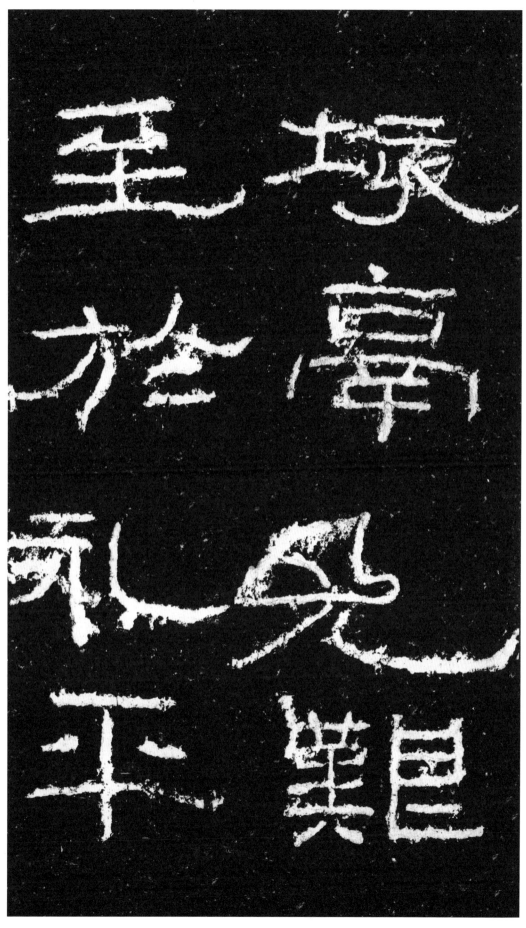

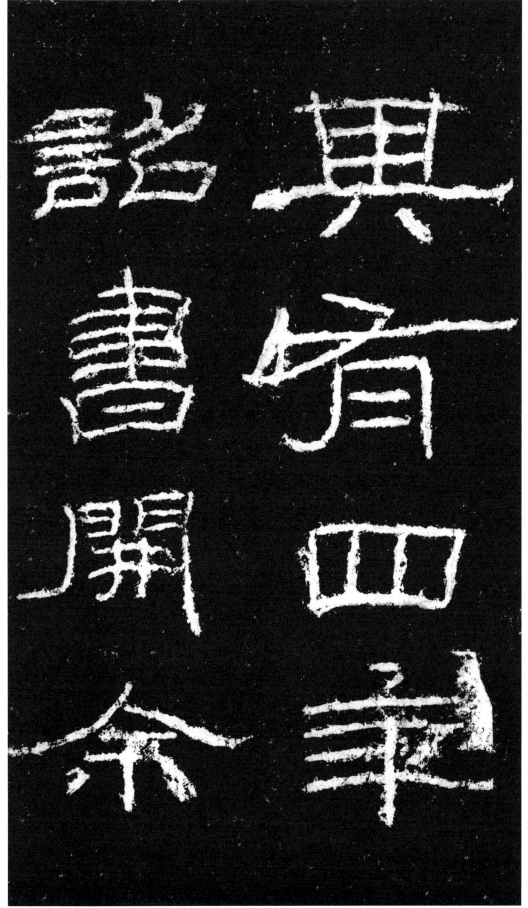

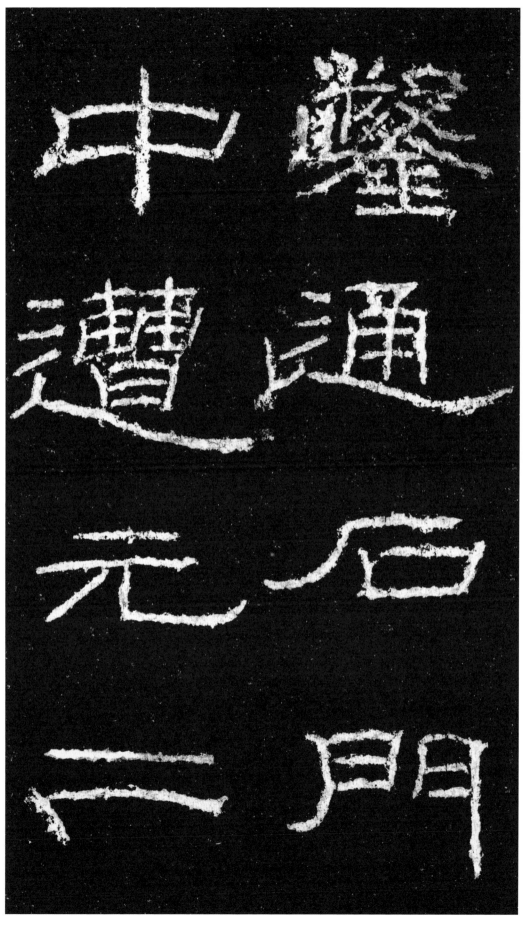

中鑿
遭通
元石
二門

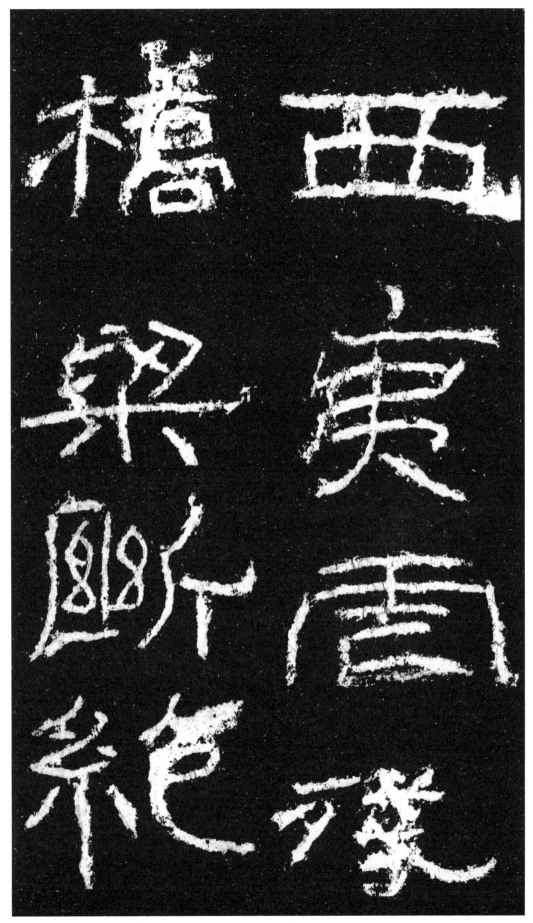

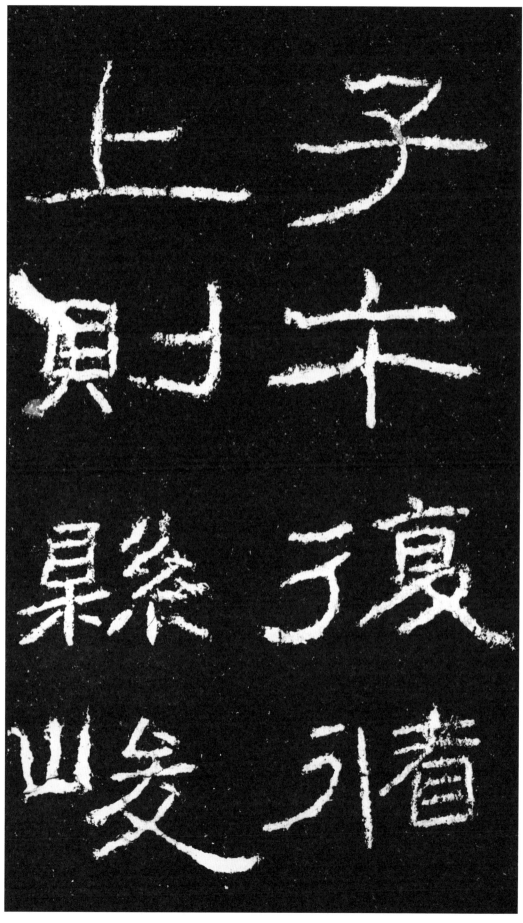

屈曲流颠

下则

人

下则

人

冥

颠

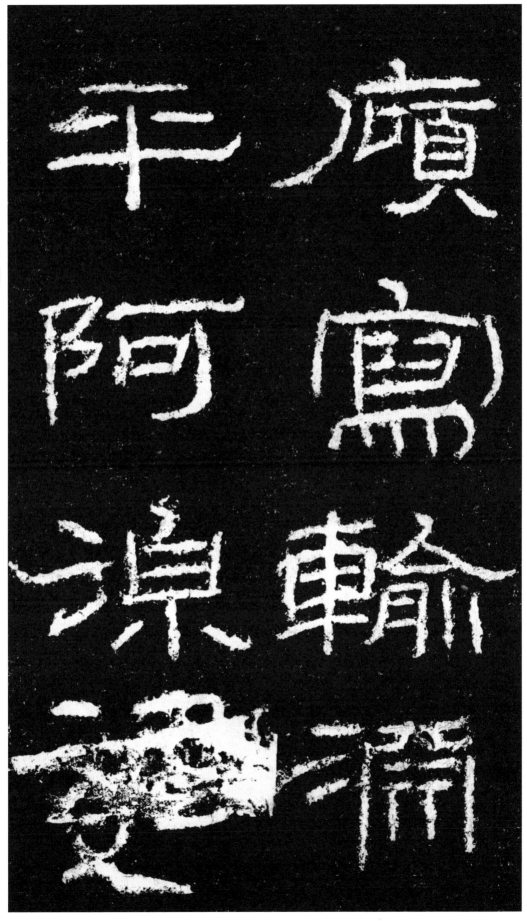

常荫（阴）鲜晏。木石相距（拒）。

常

蔭

鲜

夔

林

石

相

距

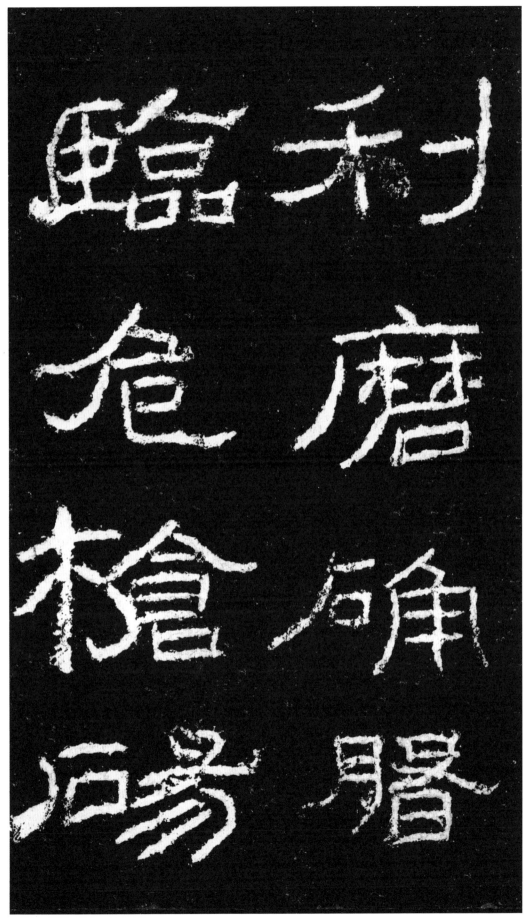

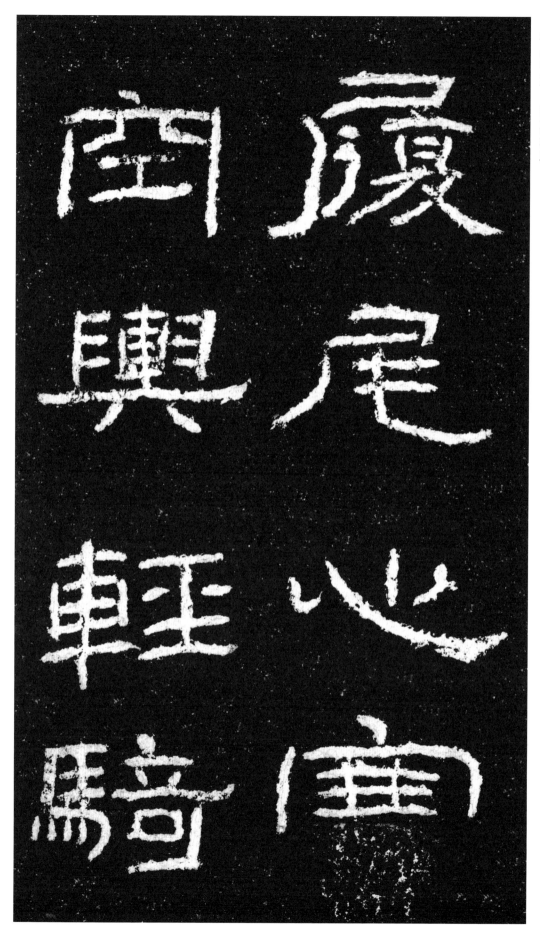

履尾心

空輿轻骑

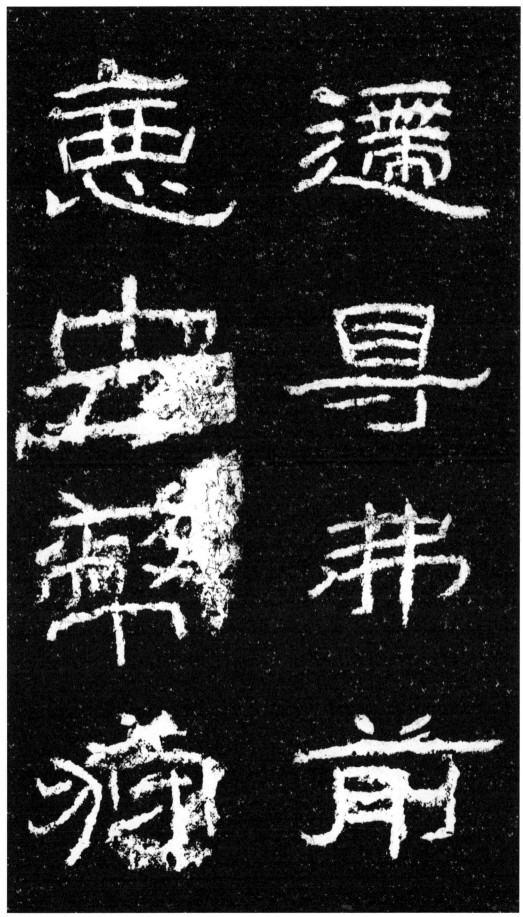

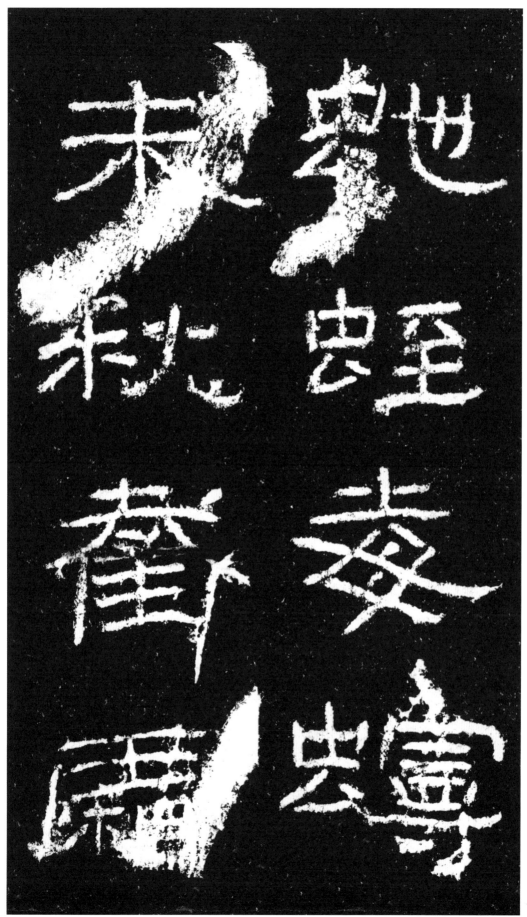

26

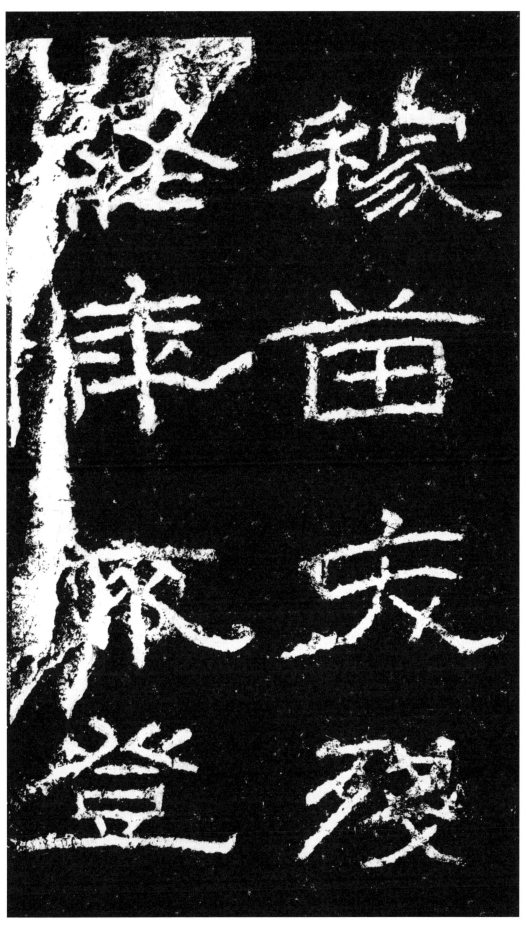

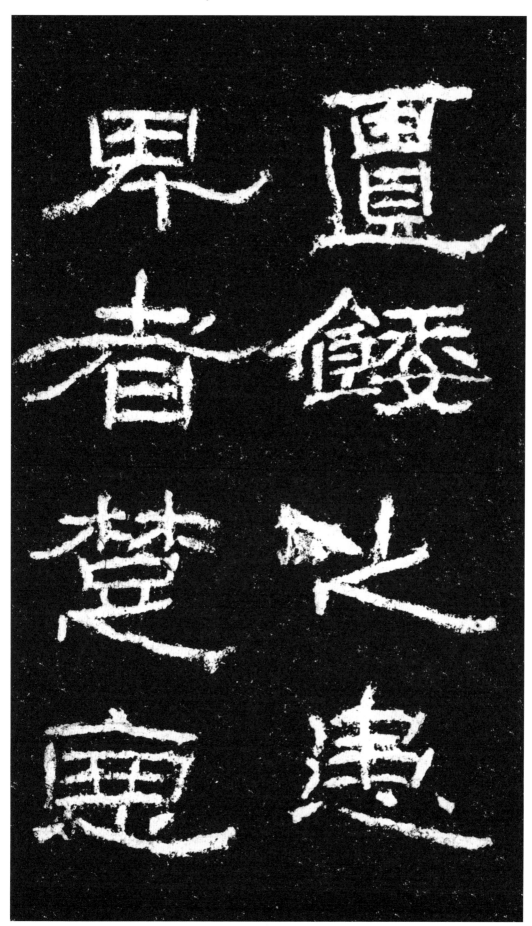

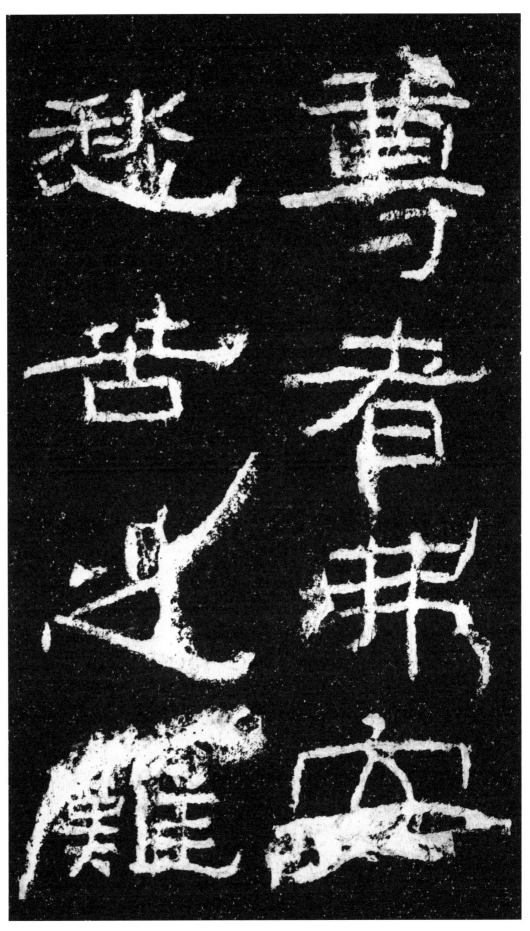

焉可具言

於是明知

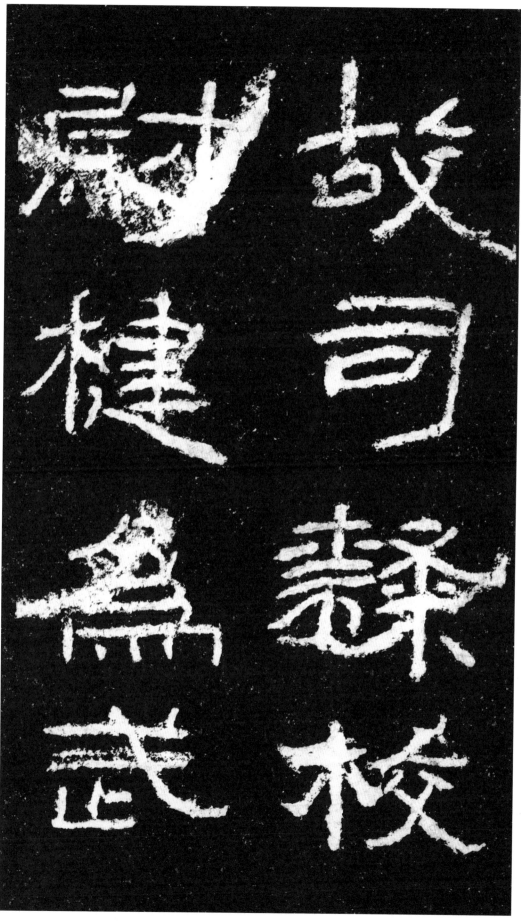

故
司
隶
校
尉
楗
为
武

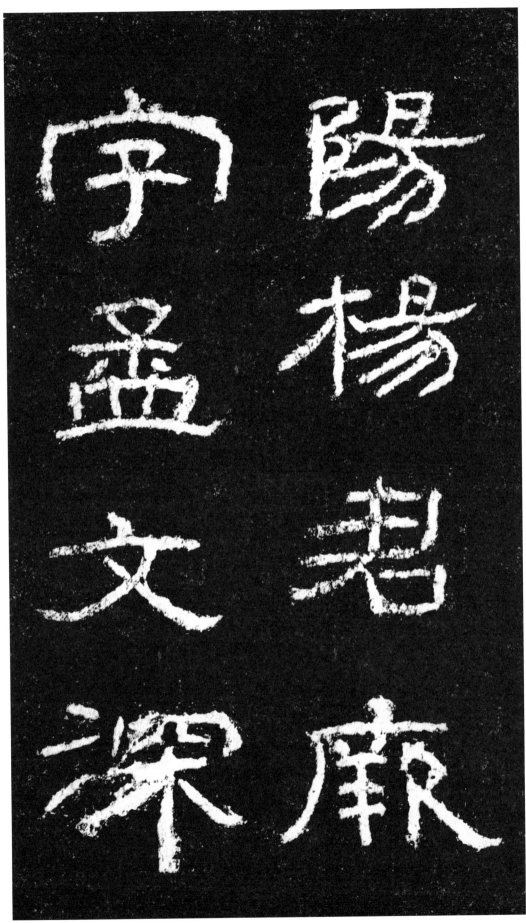

陽楊君厥廉

字孟文深

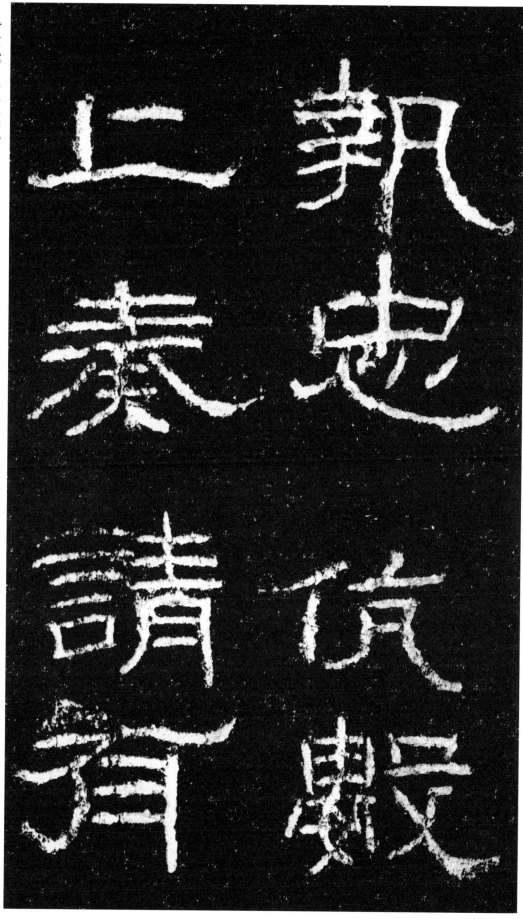

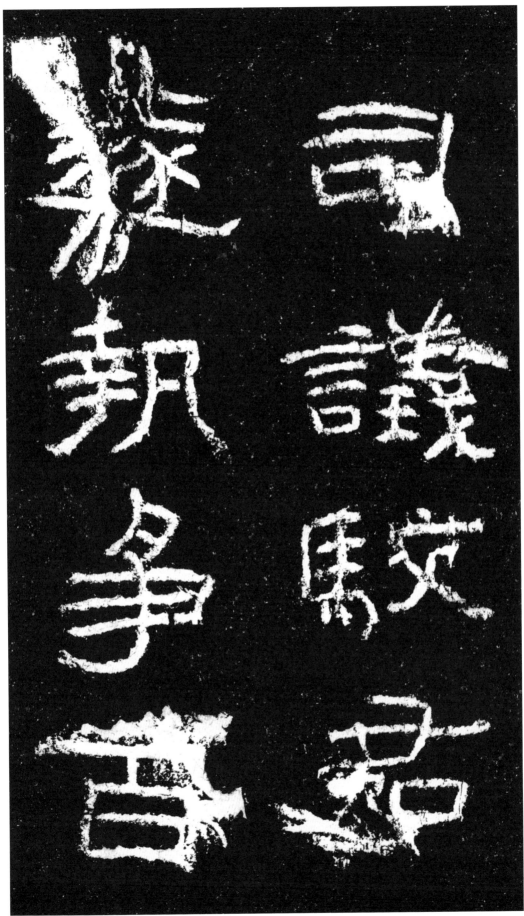

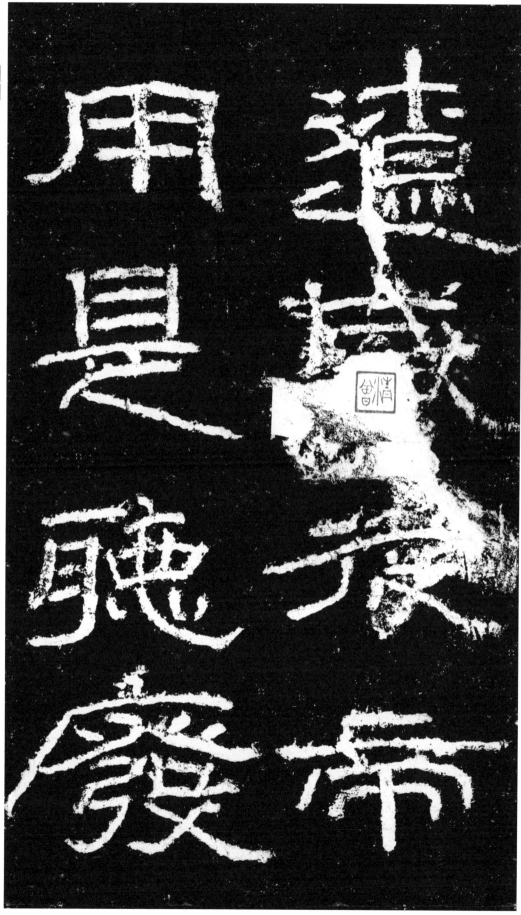

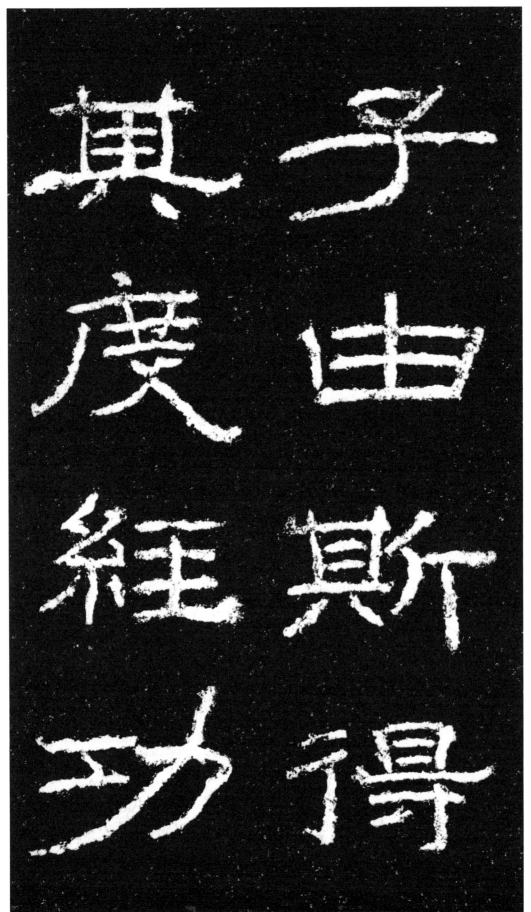

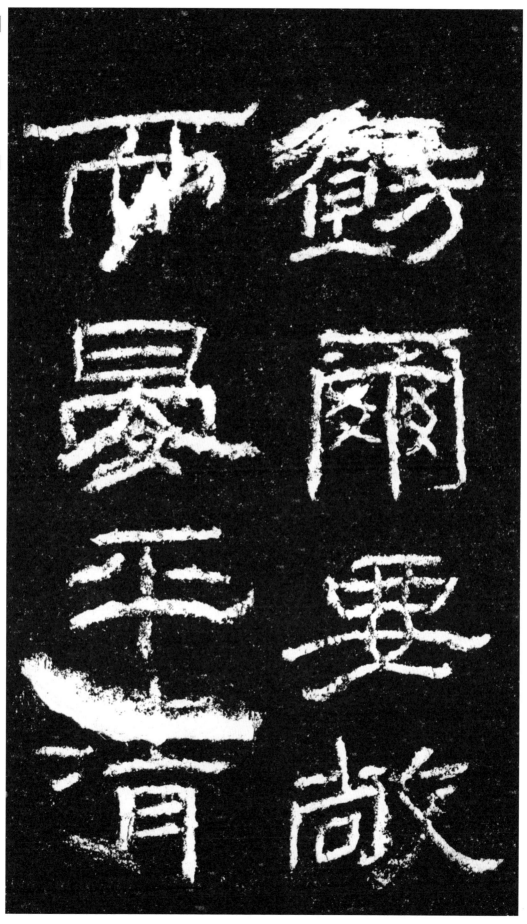

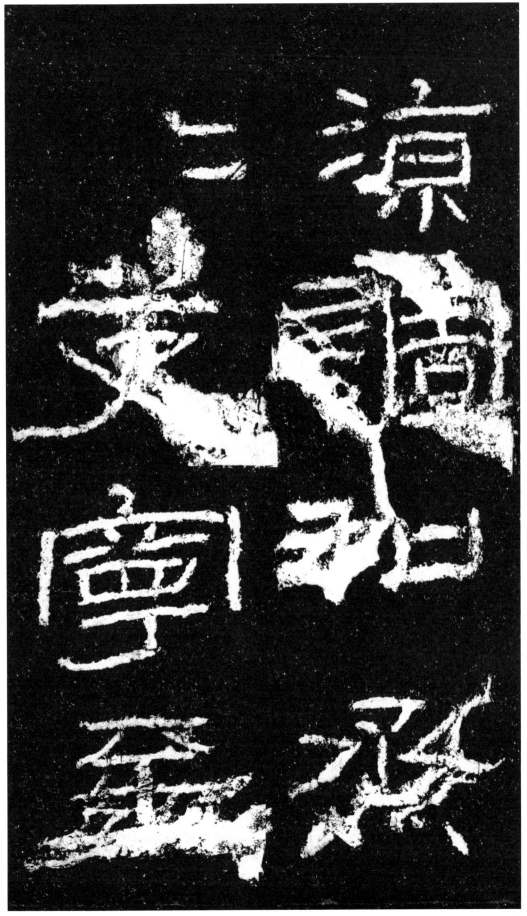

建和

中

二

冬

年

参

上

旬

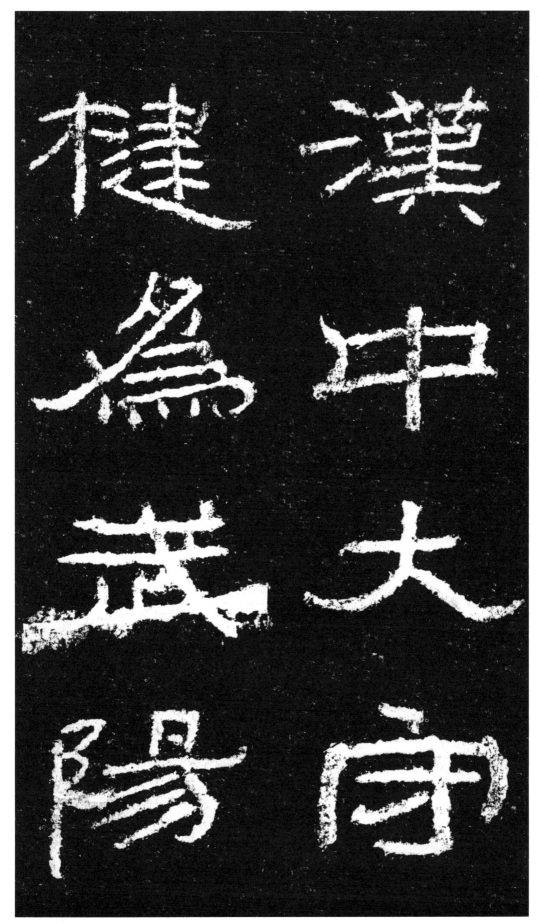

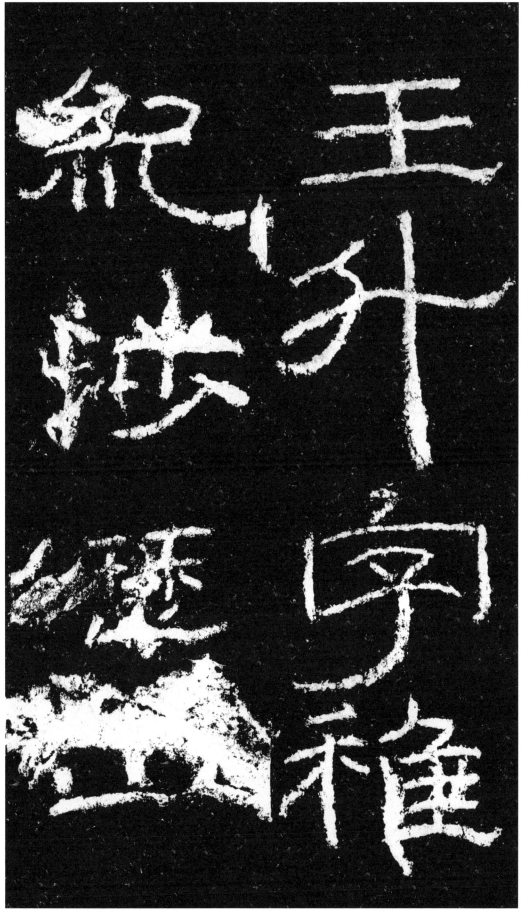

王升。字稚纪。涉历山

41

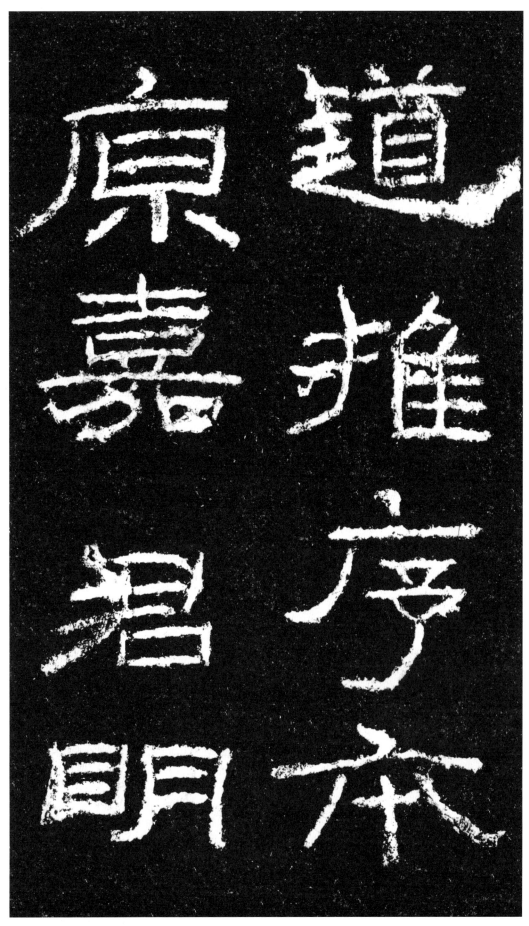

道推序本
原嘉君明

知（智）。美其仁贤。勒石颂

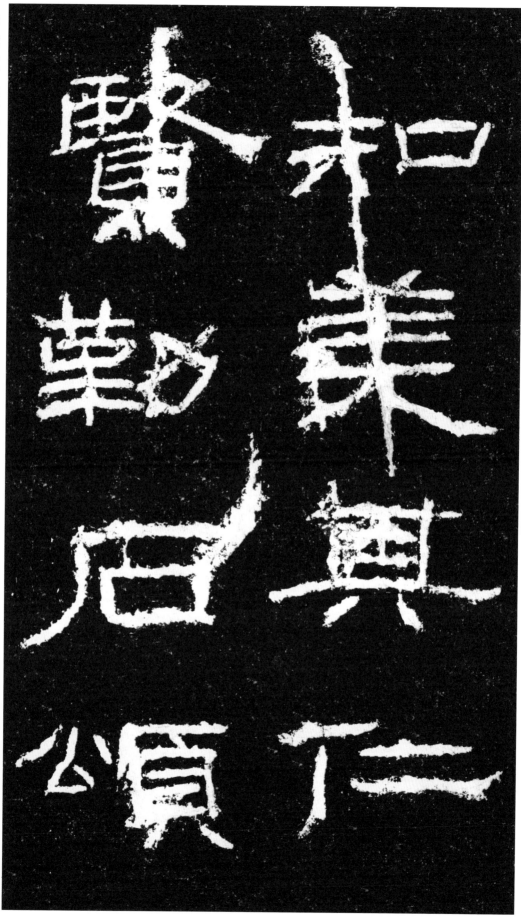

和美其仁
贤勒石颂

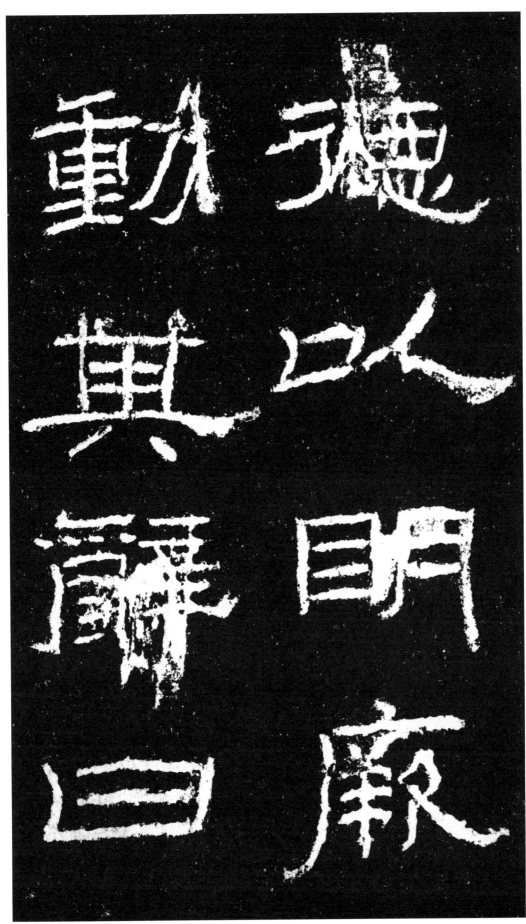

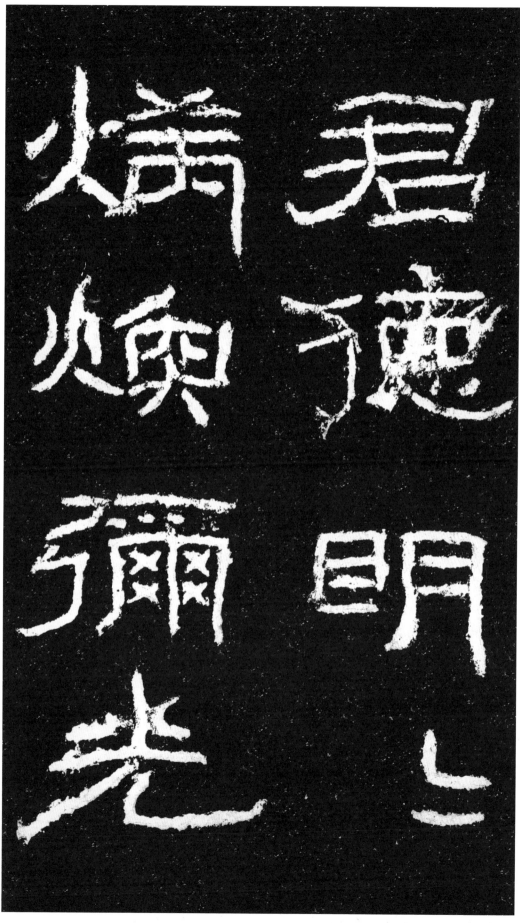

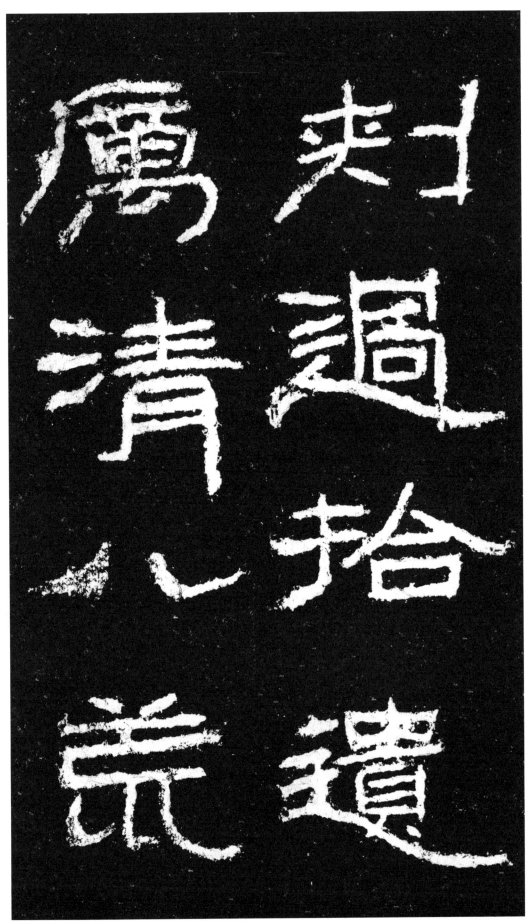

刿

过

清

拾

八

遗

荒

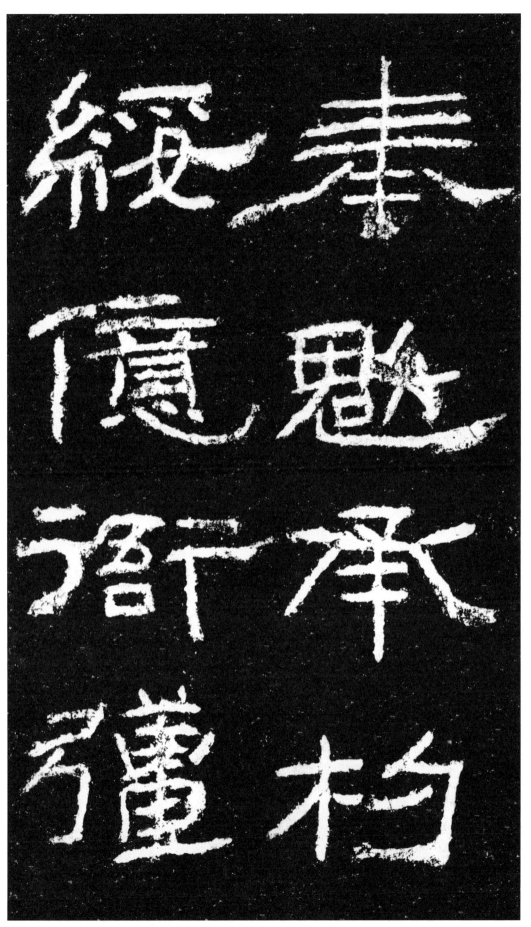

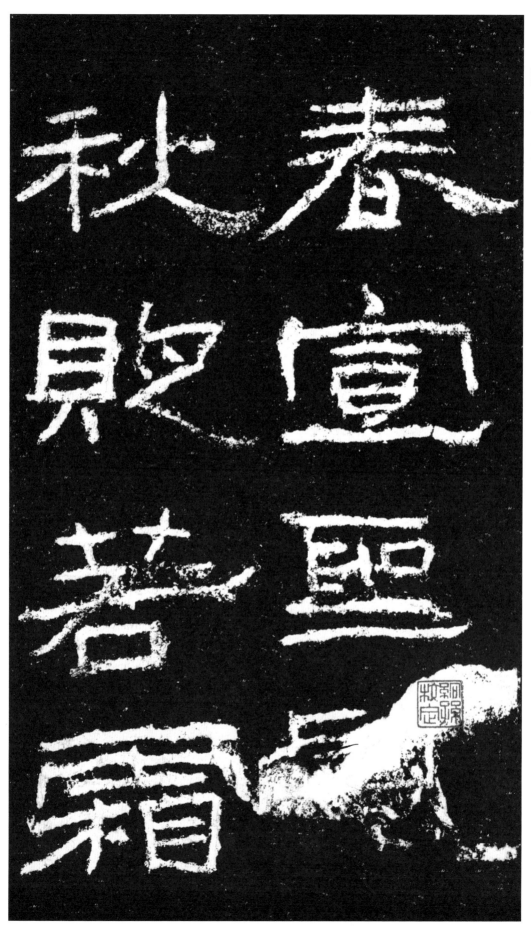

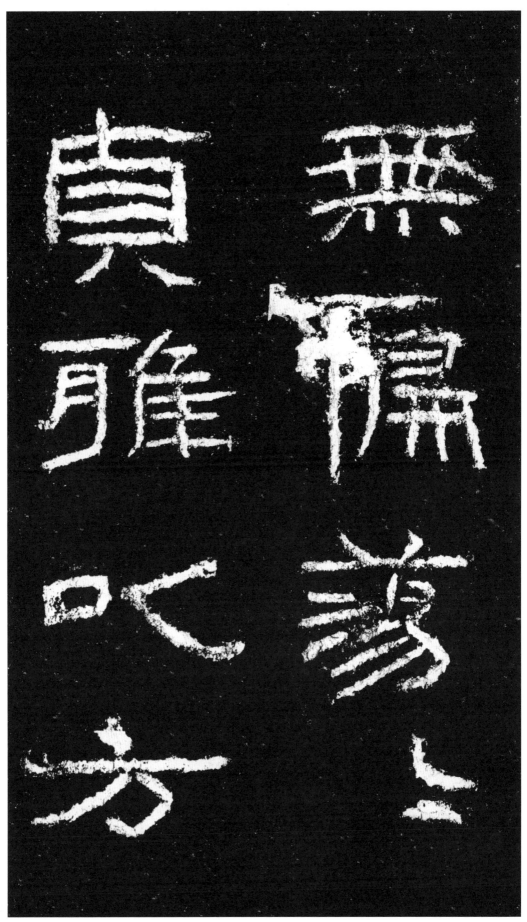

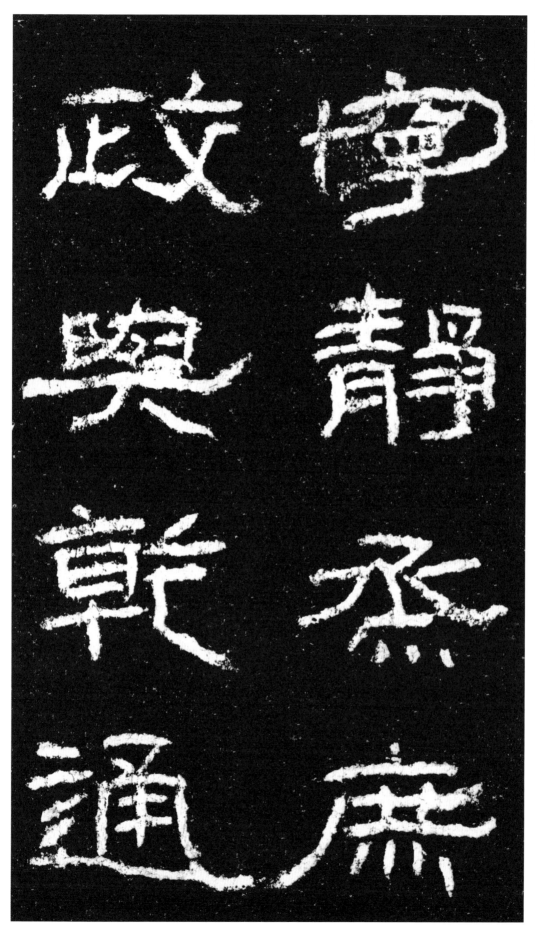

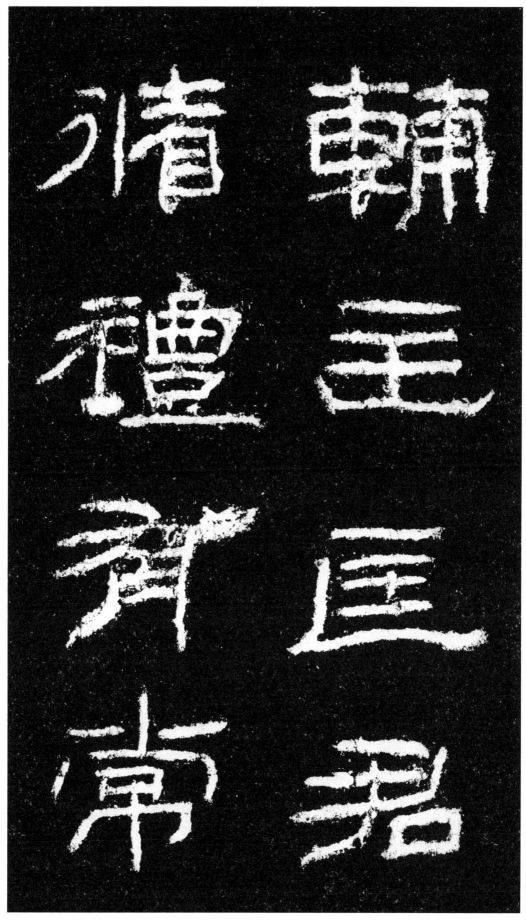

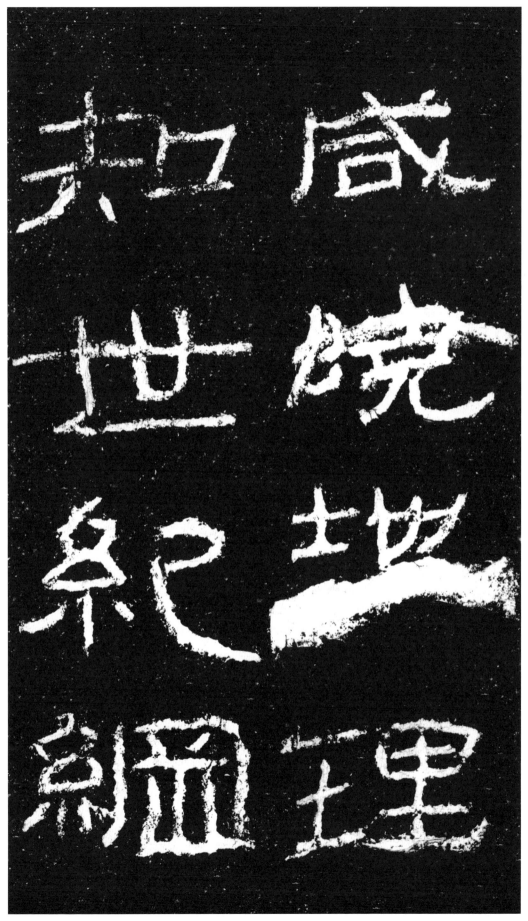

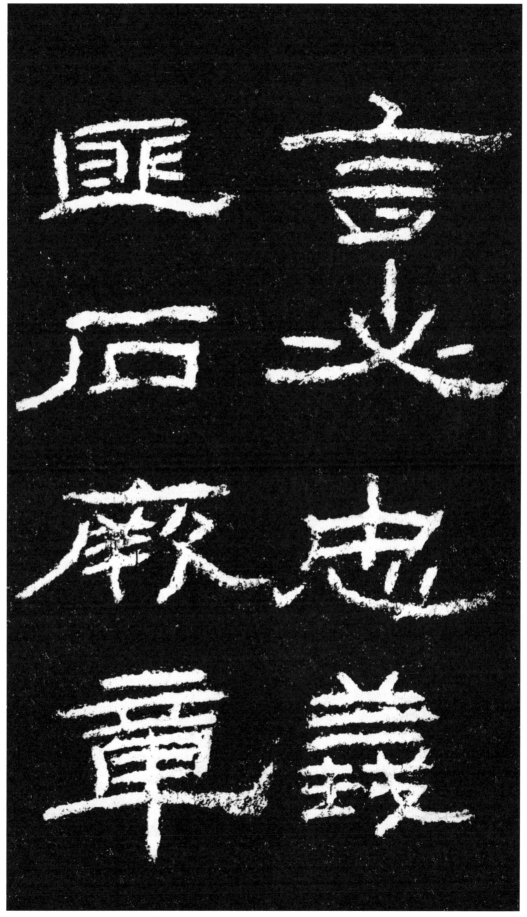

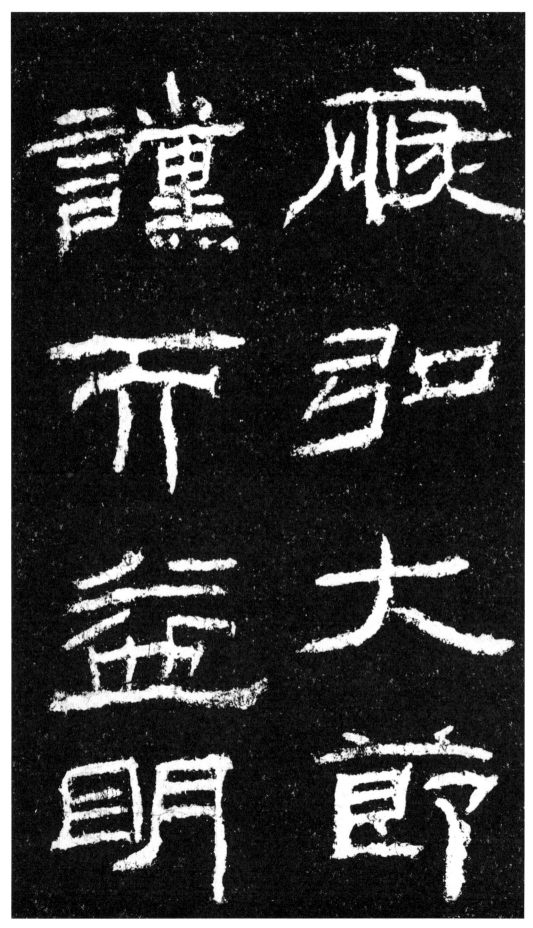

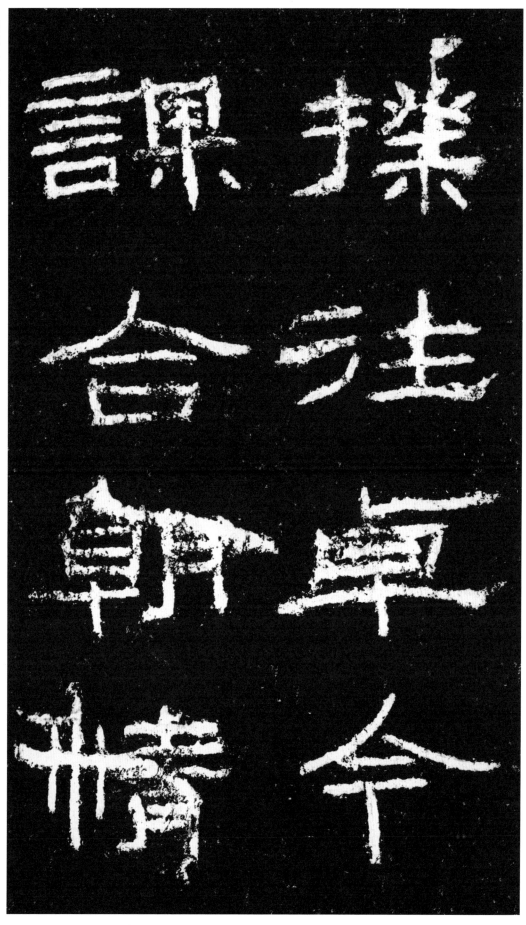

操往卓今
課合朝情

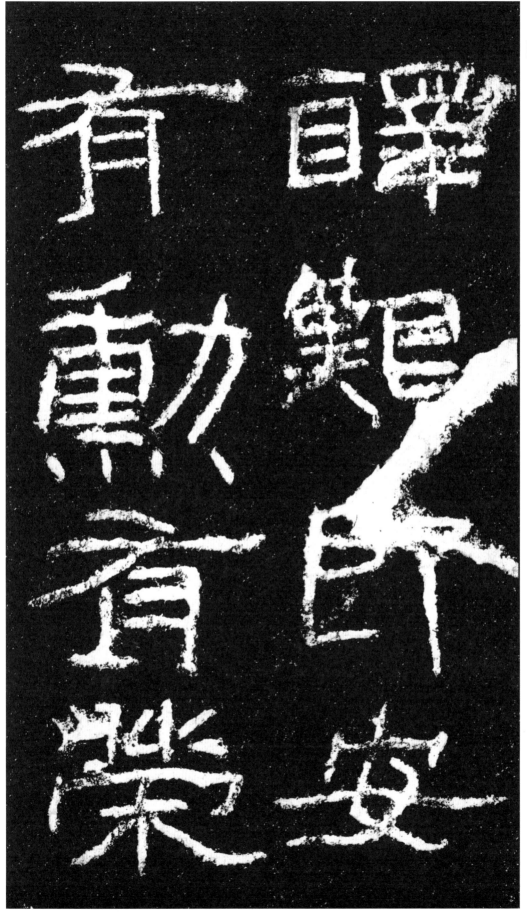

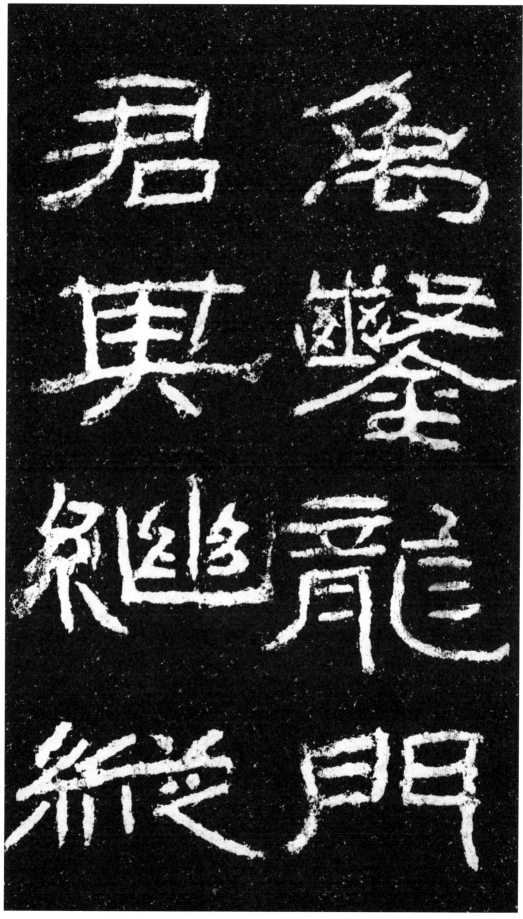

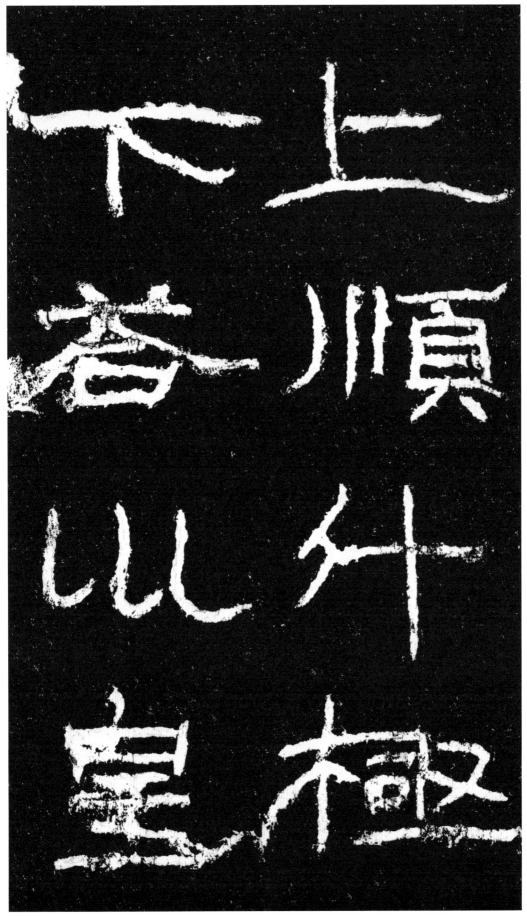

自

四

海

攸

通

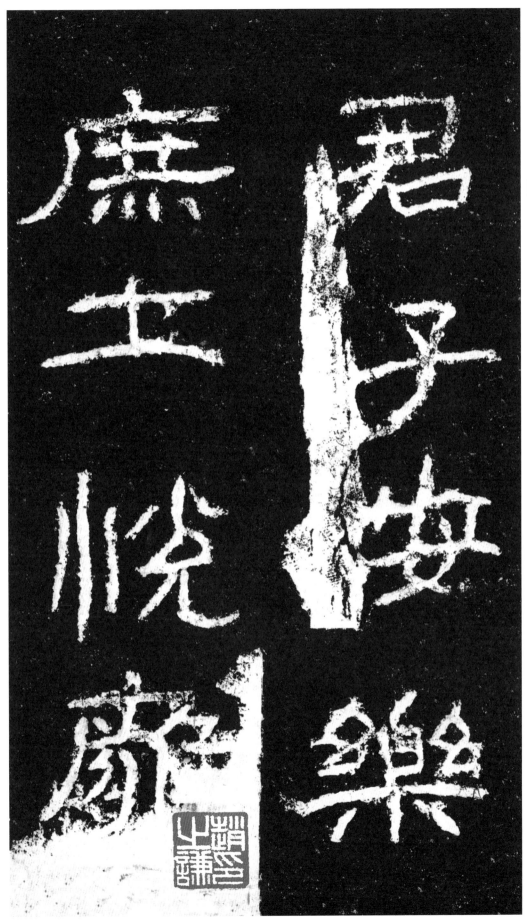

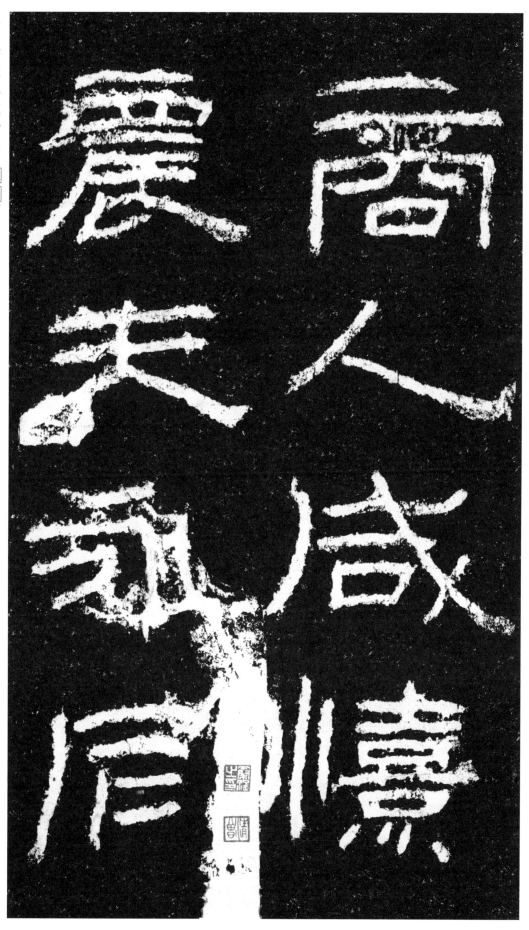

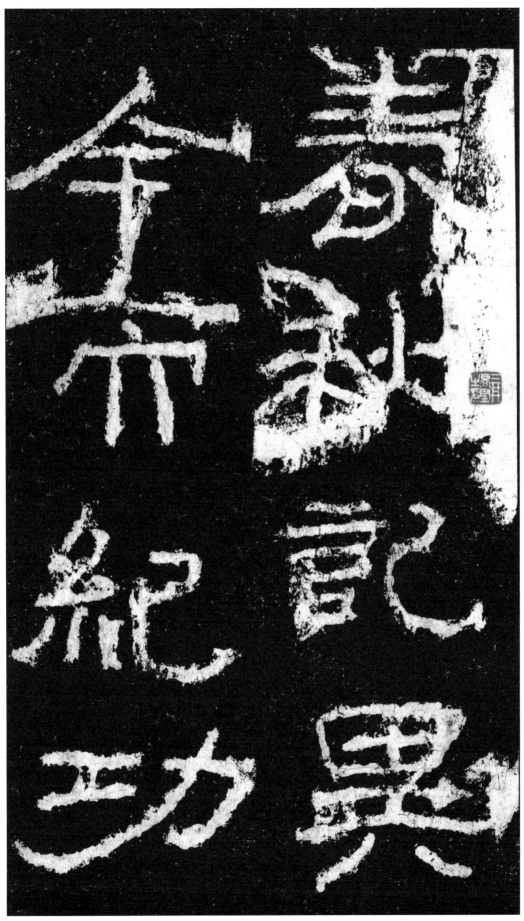

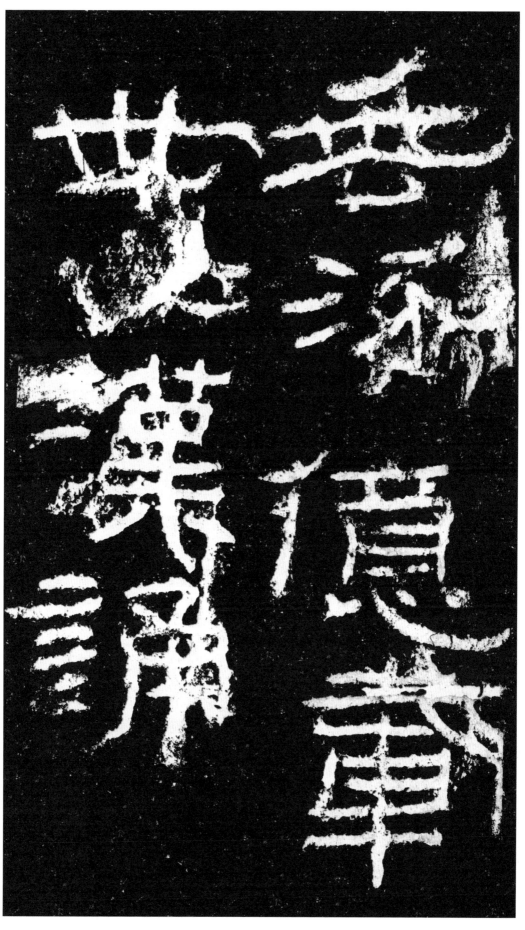

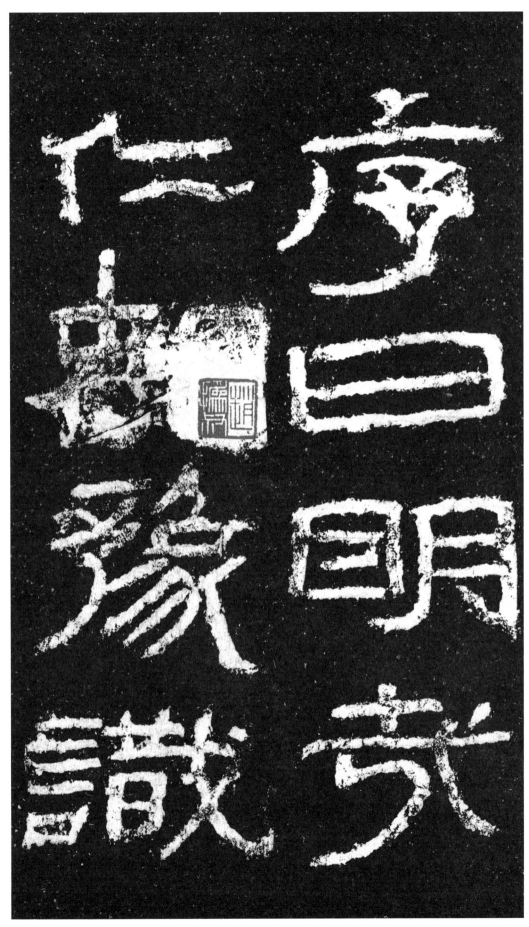

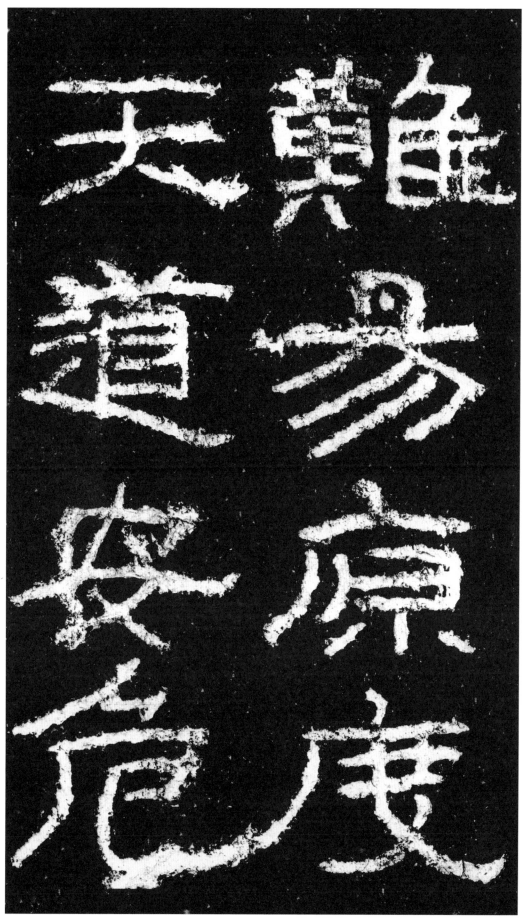

难易。原度天道。安危

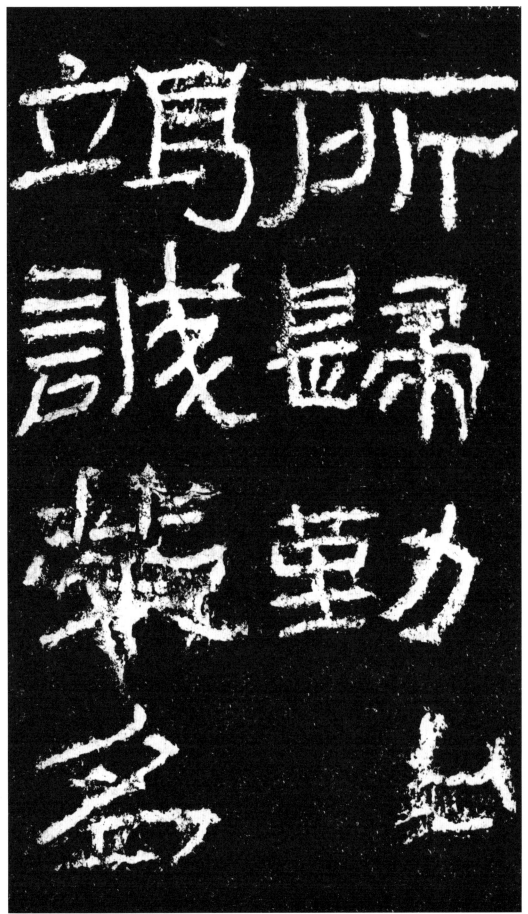

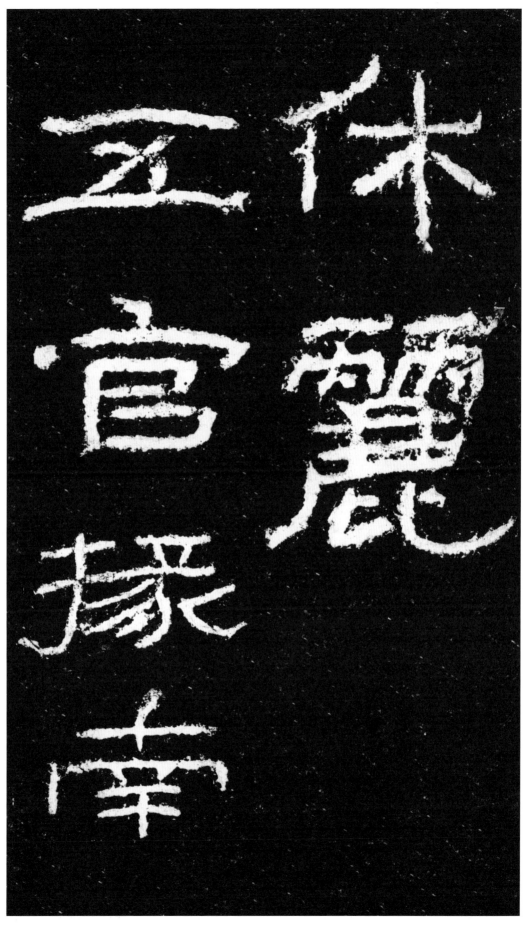

休丽五官掾南

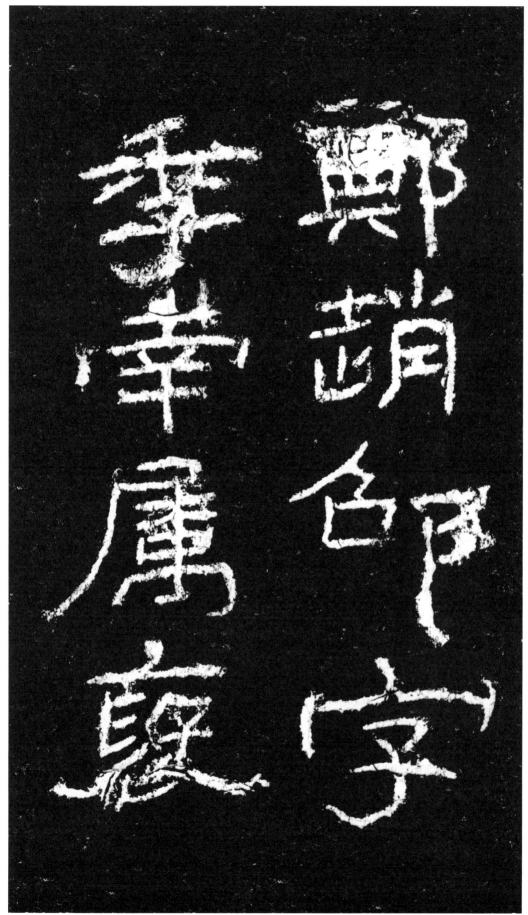

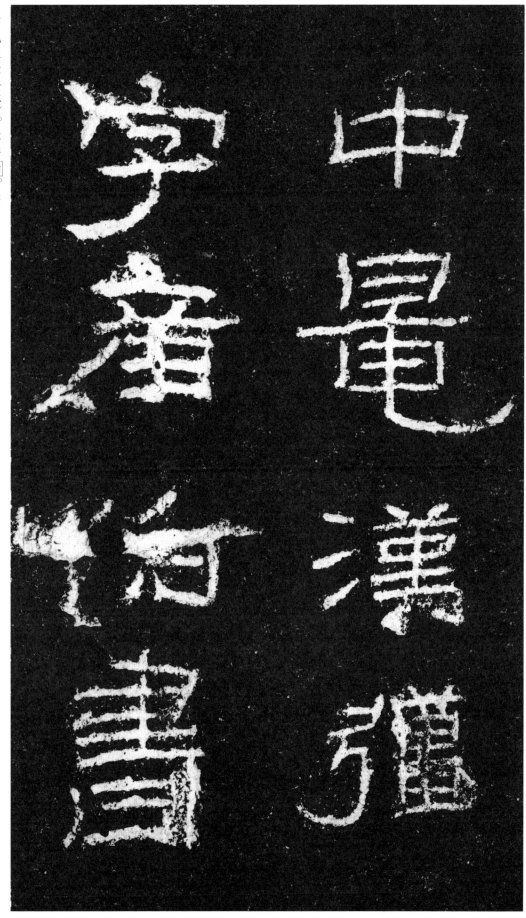

中
晁
汉
彊

字
产
伯
书

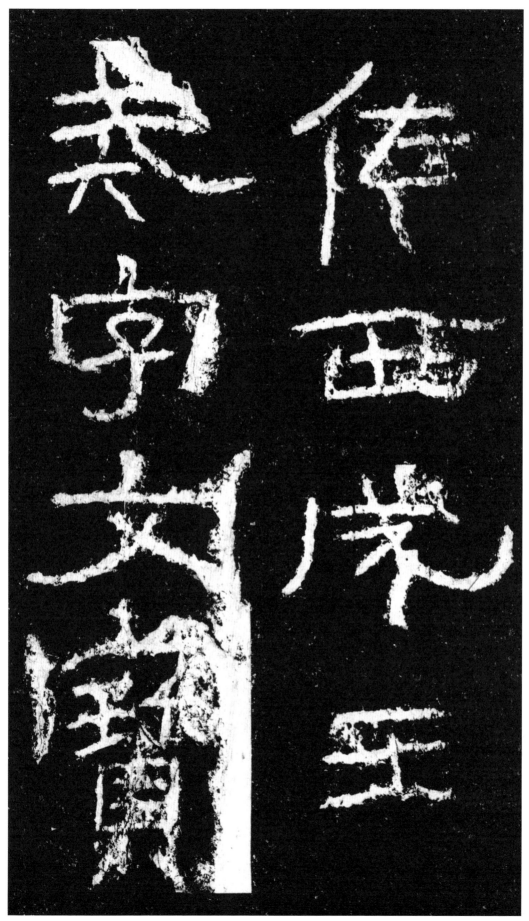

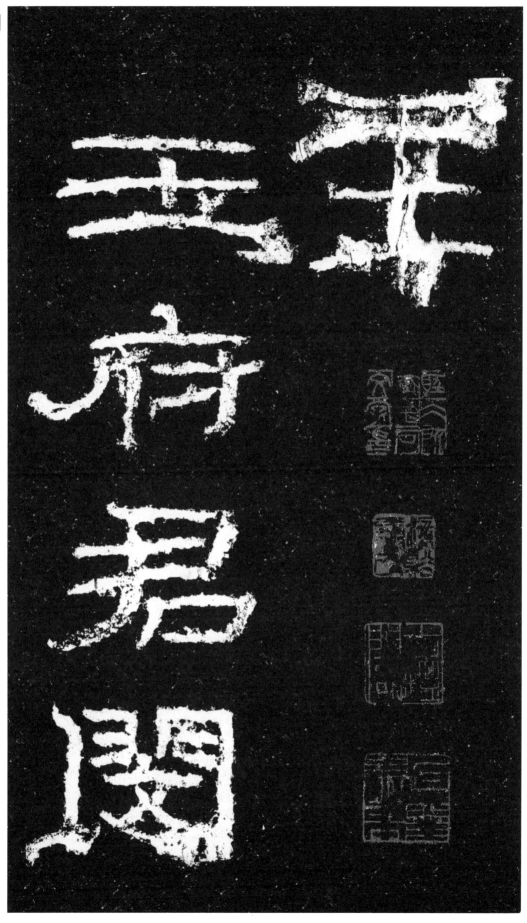

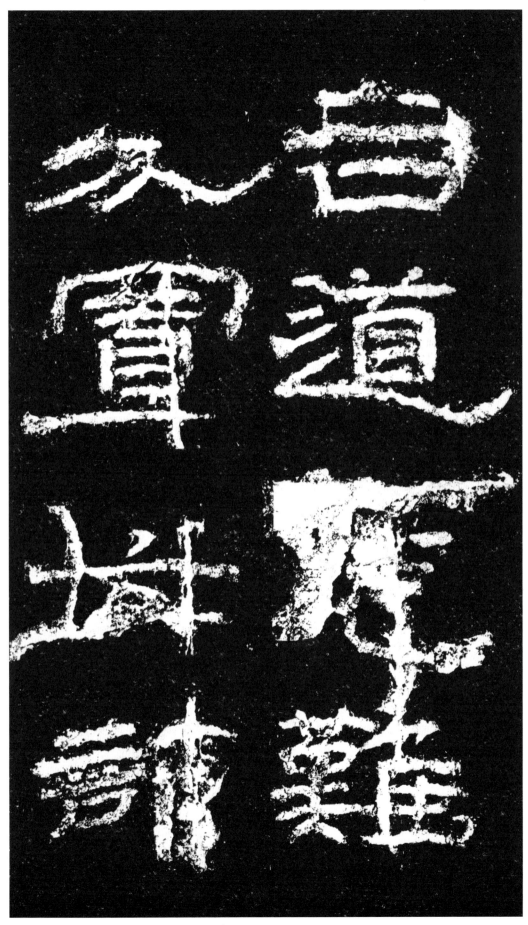

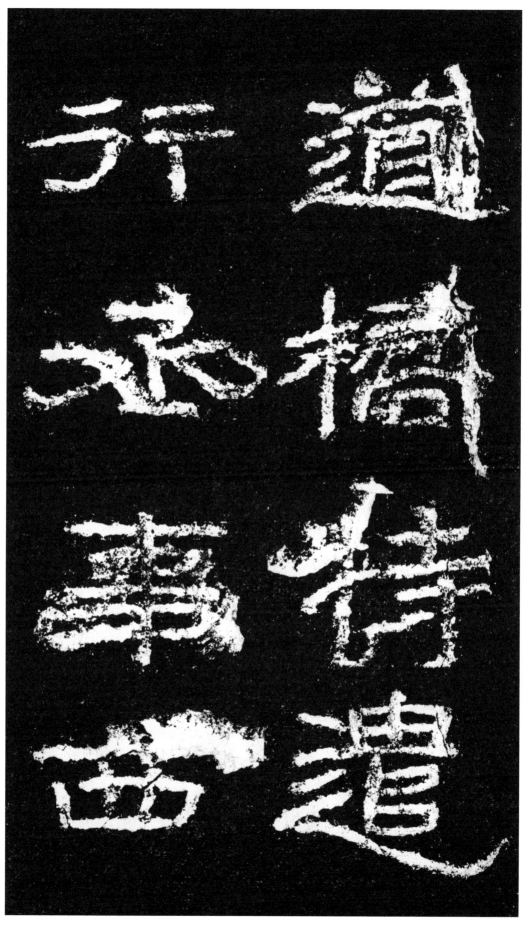

顯成

化韩

郛服

督字

掾。南郑魏整。字伯玉。

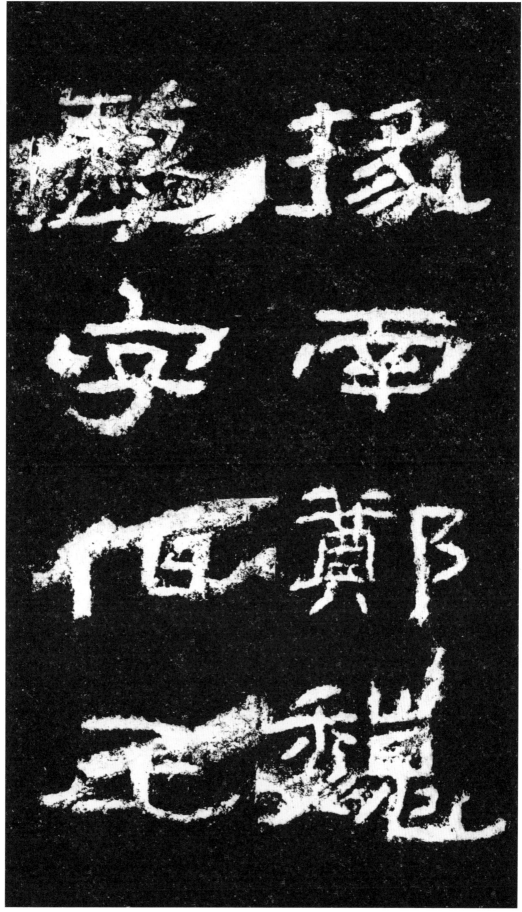

孩

字

公

梁

案

遺

尚

誦

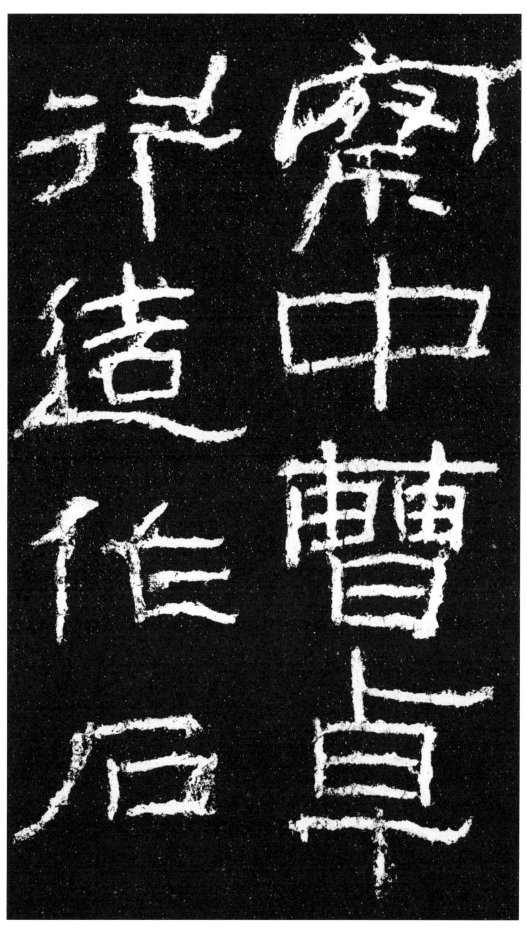

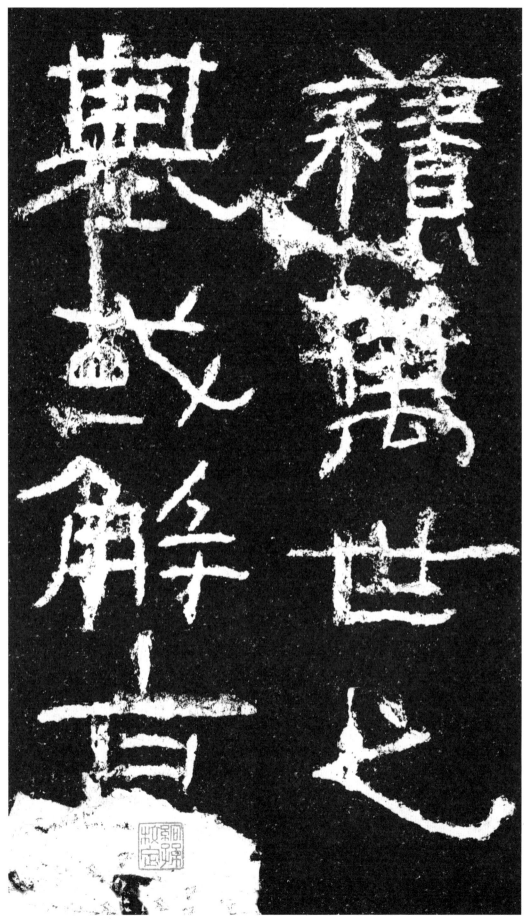

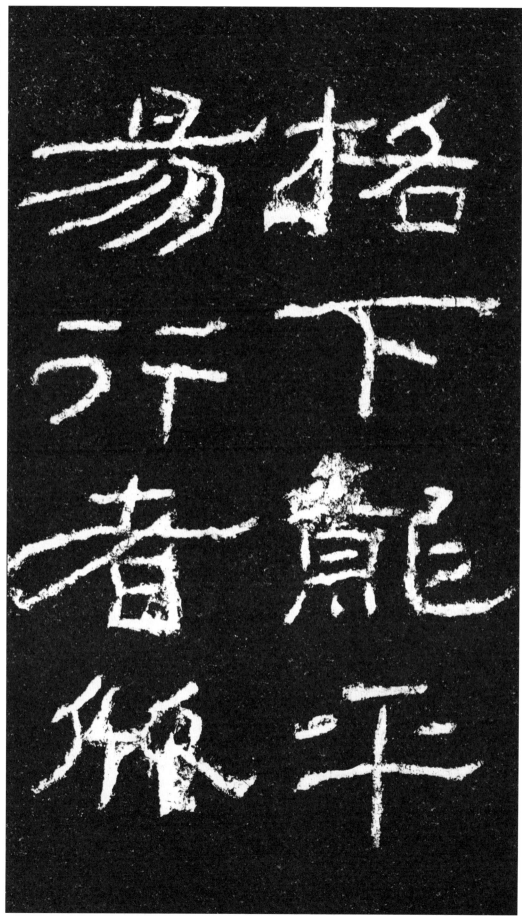

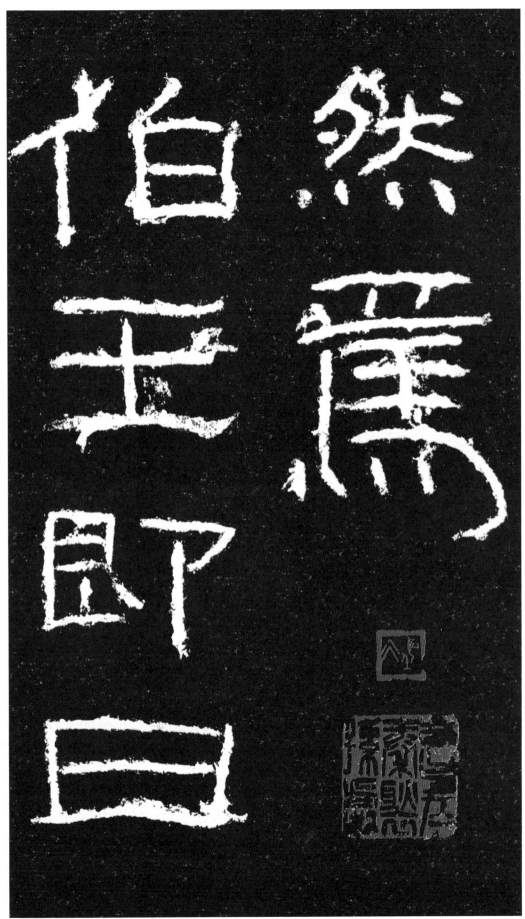

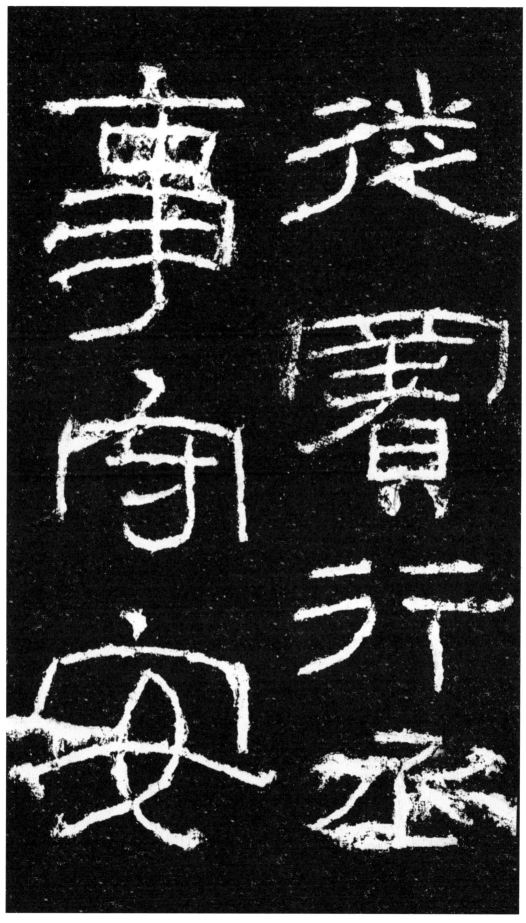

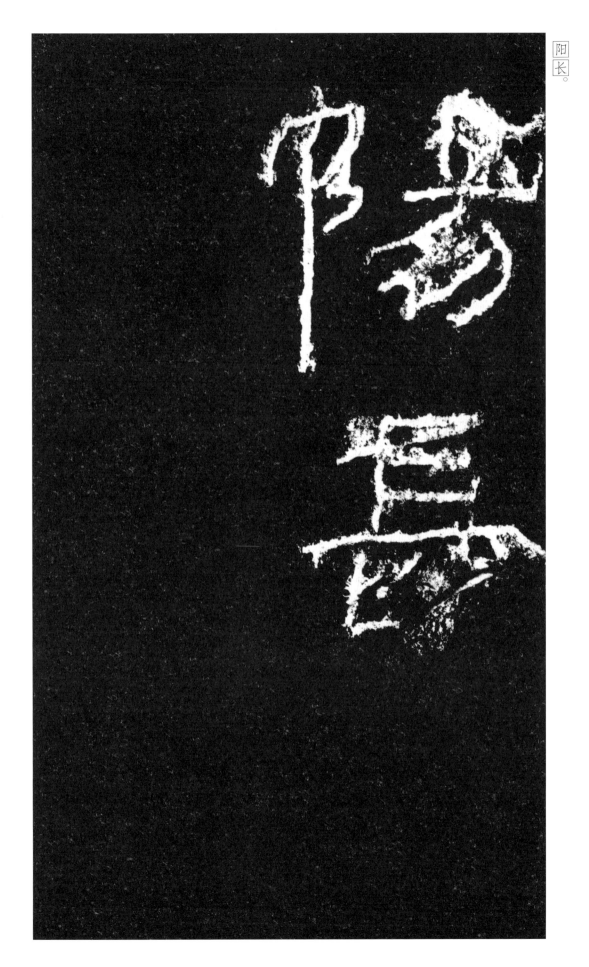

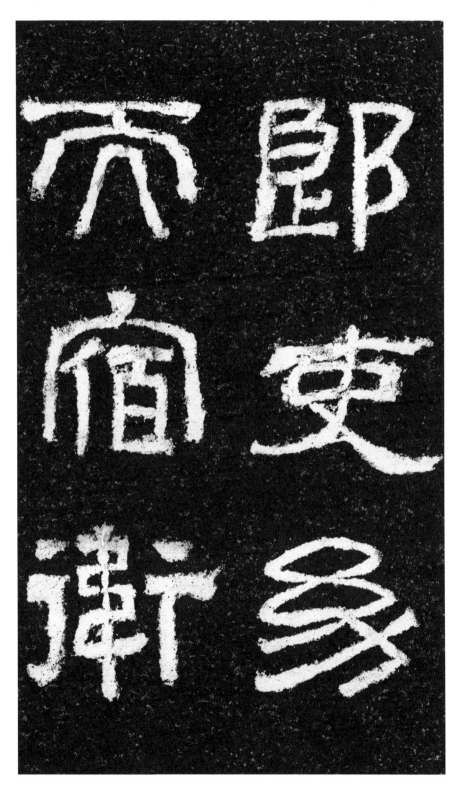

图 1　《西狭颂》欣赏

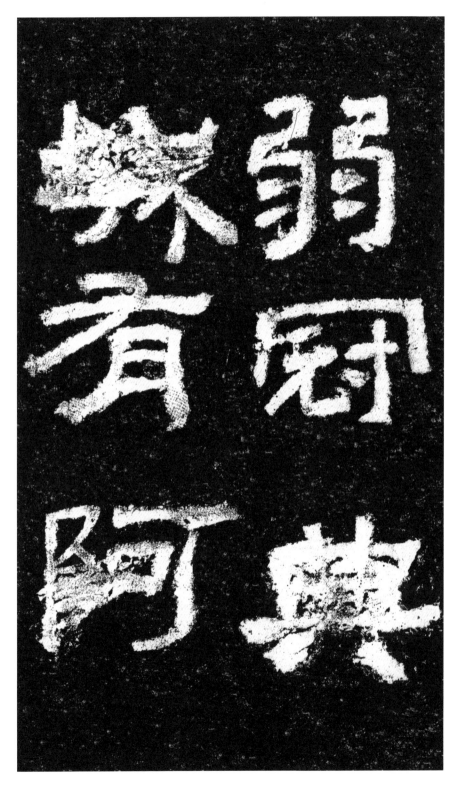

图2　《西狭颂》欣赏

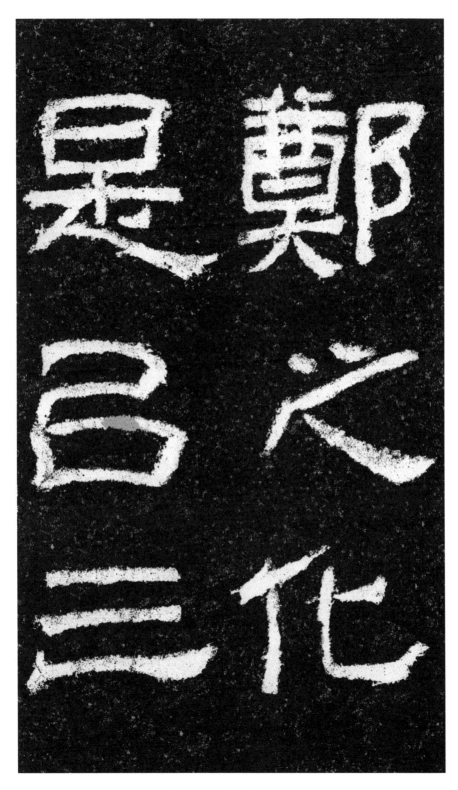

图 3　《西狭颂》欣赏

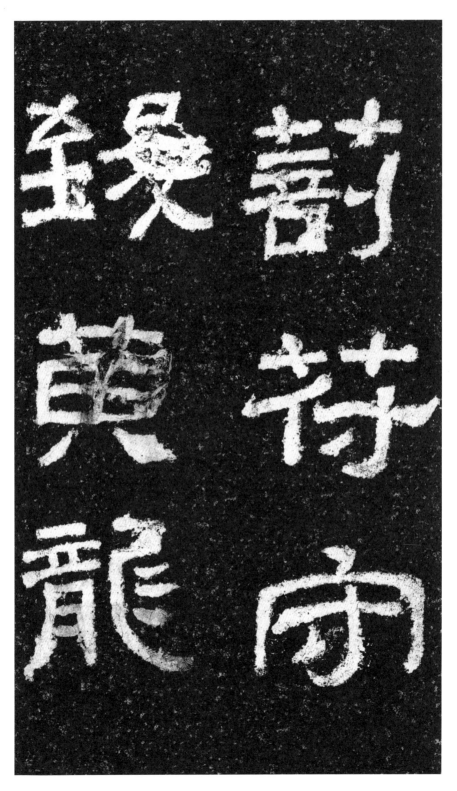

图 4 《西狭颂》欣赏